表演藝術達人秘笈 4

舞動世界的 小腳丫

表演藝術不是只發生在舞台上，不論音樂、舞蹈、戲劇，都是以不同形式的語言表達出生命的意念和體驗，呈現出一幕幕的「生活風景」，欣賞風景本來就應該沒有距離、沒有壓力，這也是國立中正文化中心出版《表演藝術達人秘笈》系列叢書的目的。

《表演藝術達人秘笈》系列叢書打破一般大眾對表演藝術高不可攀的刻板印象，屏除動輒專有名詞的迷思，藉由作者生動有趣的文字，讓大家輕鬆地認識表演藝術。這一系列專書，分別以欣賞表演藝術入門、音樂、戲曲、及舞蹈為題，包含先前已出版的《表演藝術達人秘笈》、《表演藝術達人秘笈2—看懂音樂的大眼睛》、《表演藝術達人秘笈3—打開戲曲百寶箱》，以及本次出版的《表演藝術達人秘笈4—舞動世界的小腳丫》，一套四冊。

本書以介紹舞蹈為主，特別針對芭蕾舞、現代舞，以及世界舞蹈三部份的發展、表演者服裝、舞步、表演形式等，一一以趣味Q&A的方式為讀者解答。不同於市面上多如牛毛的表演藝術相關書籍，本書以初次接觸舞蹈

表演的讀者為出發點，希望透過作者們輕鬆
活潑、淺顯易懂的描述，循序漸進地帶領讀
者進入舞蹈世界，讓每個人心中的腳丫子都
舞動起來。

最重要的是，這本書能讓你嘗試走進音樂廳
或是戲劇院，開始和更多表演者分享「生活
風景」！

國立中正文化中心 董事長　陳郁秀

兩廳院為推廣表演藝術活動,讓更多大眾更能瞭解並欣賞表演藝術之美,從2002年開始舉辦「藝術宅急配」講座活動,邀請在各項表演藝術領域學有專精的講師們,搭配「宅配到府」的服務概念,到各地舉辦透過講師生動活潑、深入淺出的講解,帶領大家輕鬆進入表演藝術欣賞之門。

《表演藝術達人祕笈》是配合「兩廳院藝術宅急配」活動出版的系列書籍,希望藉由書籍的出版,為有興趣接觸表演藝術,但無法到場聆聽講座的人,解答他們心目中對表演藝術的各項問題的疑惑與好奇之處。

《表演藝術達人祕笈4—舞動世界小腳丫》是本系列的第四本書,在本書之前,已先行出版《表演藝術達人祕笈》、《表演藝術達人祕笈2—看懂音樂的大眼睛》及《表演藝術達人祕笈3—打開戲曲的百寶箱》,期待藉由趣味的Q&A模式,打破長篇大論的論述,讓更多未曾接觸過表演藝術的觀眾,可以透過這一系列的書籍,認識音樂、舞蹈、戲曲等三

大表演藝術領域有趣之處，進而產生接觸的
意願。

本書的重點為舞蹈，從閃耀迷人的古典芭
蕾、自由自在且不斷創新的現代舞到包羅萬
象且各具特色的世界舞蹈，不同類型的舞蹈
都突顯人類跳舞方法的多樣性與豐富性。期
待你看完這本書之後，能更加體會舞蹈這
項「結合人體動態與造型美感」的藝術；同
時，也能找個機會走進表演廳，去觀賞一場
舞蹈表演，親自領略舞蹈之美。

國立中正文化中心 藝術總監　劉瓊淑

芭蕾舞

目錄 Contents

現代舞

世界舞蹈

芭蕾舞

芭蕾
達人。

關於芭蕾舞，我不瞭

芭蕾舞是從什麼時候開始的？浪漫芭蕾、古典芭蕾又有什麼不一樣？男舞者一定要穿像超人的緊身褲嗎？要去哪裡欣賞芭蕾舞呢？世界上有哪些知名的舞團和舞者呢？這麼多疑問，讓知識達人告訴你。

1 什麼是芭蕾舞？

看著音樂盒裡，舞者踮起腳尖伴隨音樂一圈圈舞出了優美的姿態，這幾乎是每位女孩心中所期待能成為的美麗角色。但芭蕾舞究竟有什麼魅力，讓我們將時光倒回到五百年前吧。

芭蕾是由法文「ballet」音譯而成的專有舞蹈名詞，可追溯到義大利文的「balletto」，而ballet是balletto的複數，原意是具有戲劇情境的舞蹈。芭蕾一開始只是歐洲的民間舞蹈，通常當作娛樂或在廣場表演的舞蹈活動。十四、五世紀時期，義大利翡冷翠及米蘭等地區的的權貴們為了表現他們非常富有，因此花了很多錢來供養這些民間舞蹈藝人。直到西元1533年，來自佛羅倫斯的凱薩琳·梅迪西嫁到法國華洛斯王朝，便將芭蕾的種子帶到法國，發展成了「宮廷芭蕾」。

從貴族出發，芭蕾又由貴族宮廷散播到民間社會，與歌劇混搭演出，成為「歌劇芭蕾」。這樣的表演形式發展一段時間之後，芭蕾逐漸從歌劇的表演中抽離，發展成「動作化芭蕾」，這時期的芭蕾以舞蹈結合啞劇表達故事情節。十九世紀後，芭蕾也隨著時代變遷，發展出「浪漫芭蕾」、「古典芭蕾」、「新古典芭蕾」等，而大家熟知的《吉賽爾》、《天鵝湖》、《火鳥》，分別為這些時期的代表舞劇。

2 世界第一齣芭蕾舞劇

《天鵝湖》、《睡美人》、《吉賽爾》……，這幾齣都是現在知名的
經典芭蕾舞劇，但世界上第一齣的芭蕾舞劇是哪一齣呢？

1581年在巴黎羅浮宮的小波旁宮演出的《皇后喜舞劇》，是由巴爾薩得‧德‧鮑喬尤監製編排，且由亨利三世的皇后露易絲與宮廷貴婦們一起演出，其中最壯觀精采的場景是露意絲皇后在隨侍的簇擁下，搭乘金色噴泉式車子登場，後面跟隨著海妖與海神的載歌載舞表演。節目全長約五個多小時，結合詩歌朗誦、歌曲吟唱、現場樂團伴奏、雜耍表演以及舞蹈演出盛大的排場，其中舞蹈約佔全劇四分之一。

而為了讓觀眾瞭解舞劇故事的內容，舞劇中的詩句都以文字印製成帶有插圖的說明書發給觀眾，由於節目說明書被保存到今天，因此我們得以一窺當時演出情景。同時，也因下列幾項要素讓史學家認定《皇后喜舞劇》為世界上第一齣芭蕾舞劇。首先是保留至今的「製作節目說明單」可為佐證，其次，該劇已經有了舞劇結構的雛型。除此之外，在演出過程中，人物角色已然確立，《皇后喜舞劇》便成為世界上第一齣實至名歸的芭蕾舞劇。至此之後，歐洲其他國家的王宮也有仿效此類宮廷芭蕾的形式演出。

15

歷史上第一所芭蕾舞蹈學校？

第一所芭蕾舞蹈學校「皇家舞蹈學院」的誕生，要歸功於法王路易十四。

法王路易十四是個非常喜好舞蹈的君主，從十二歲就開始參與演出，他自己更擔任演出過《卡桑德拉》中太陽神的角色，因此也獲得「太陽王」的封號。他曾在26齣舞劇中登場，直到三十歲才因過於肥胖而退出舞臺。

路易十四在退出舞臺之後，為了顯耀法國的國力，繼續為宮廷娛樂演出作準備，於是進行芭蕾人才培育。1661年，他指示由13位極具經驗的舞蹈教師組成了「皇家舞蹈學院」，首任校長是皮耶‧鮑相。鮑相依循國王的指示，每月與其他院士開會，一方面負責舞蹈的指導與訓練工作，另一方面則根據舞蹈史料和民間蒐集的隊形與動作，按照宮廷審美規範分類整理，為芭蕾制訂初步規範，像是芭蕾術語的定名、雙腳外八往外開展（turn out）、腳的五個位置等，這些都深深影響著未來芭蕾的發展，同時構成古典芭蕾美學的核心。

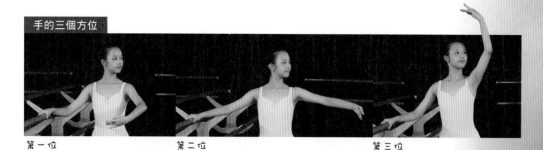

手的三個方位

第一位　　　　　　　第二位　　　　　　　第三位

Prima Ballet 芭蕾工作室　舞者示範　蕭啟仁 攝

為了導正芭蕾規範，皇家舞蹈學院還舉行教師資格檢定考試，審核通過者則頒發證書，只有獲得教師資格證書者才能從事教學工作。皇家舞蹈學院雖然日後併入皇家音樂舞蹈學院，但是它為芭蕾發展所奠定的良好根基是功不可沒的，芭蕾在這時開始被系統化地整理和規範，基本舞步直到今日仍是學習芭蕾舞所不可缺少的基本功。

17

第五位置

第四位置

第三位置

第二位置

第一位置

Prima Ballet 芭蕾工作室　舞者示範　蕭啟仁 攝

4 芭蕾也有門派之分嗎？

在選擇門派之前，首先要瞭解芭蕾是一門綜合舞蹈、音樂、戲劇、美術並結合各項舞台技術的表演藝術，以歷史演變來分類；有宮廷芭蕾、動作化芭蕾、浪漫芭蕾、古典芭蕾、現代芭蕾。而依形式分類；又可分為歌劇芭蕾、舞劇芭蕾、交響芭蕾。若依技術舞風分析；可分為義大利派、法國派、英國派、丹麥派、俄國派以及美國派芭蕾。

劉振祥 攝

武俠小說裡有許多門派，少林、武當、峨嵋等等……，
要成為武俠高手一定要練就一身好功夫，
想成為芭蕾界的舞林高手那要加入哪個門派呢？

不同國家也有不同的舞蹈特性，法國就擁有芭蕾的許多第一，如第一齣芭蕾舞劇、第一所芭蕾舞校等，法國也是「浪漫芭蕾」的源頭，更是歷史最悠久的芭蕾舞團所在地，因此有著深厚的芭蕾根基，同時較注重抒情慢板動作，舞者肢體優雅，充滿線條美感。而義大利芭蕾在布拉西斯擔任米蘭皇家舞蹈學院校長期間，制定了一套嚴謹的訓練學制與規範，並從水神雕塑中創造了經典舞姿－翔姿（attitude）。丹麥派芭蕾繼承法國浪漫芭蕾精神，並在女多男少的舞蹈圈中，訓練出以「輕盈靈巧的腿部擊打」和「乾淨敏捷的跳躍」的男舞者聞名於世，目前所流行的《仙女》版本就是出自丹麥派芭蕾。

俄國以古典芭蕾名聞遐邇，瓦岡諾娃訓練體系融合法國的典雅、義大利的戲劇，發展出樂舞合一，氣勢雄偉的古典芭蕾舞。來自俄派芭蕾的巴蘭欽移居美國後創立紐約市立芭蕾舞團，也為美國芭蕾開創一片天地。

為什麼芭蕾舞者要踮著腳跳舞？

提起芭蕾時，很多人的腦海便會浮現踮著腳尖頻頻碎步舞動的畫面。因此，許多人心目中「踮立腳尖跳舞」便與芭蕾畫上等號。十九世紀浪漫芭蕾階段，劇中人物和場景大多描述神幻的仙女或精靈，在舞蹈表現方面也呈現追求超凡夢幻，技巧則講求飄然若輕、優雅輕靈的感覺，導致女舞者在表演時，力求與地面的接觸縮小到最低極限，於是由原本全腳著地的舞步，改為提起後腳跟的半腳踮起，最後卻只用腳尖踮立的特殊技巧。長久發展下來，踮腳跳舞便成為芭蕾的特殊舞風。

至於誰是第一個用腳尖跳舞的人實在很難確定，但是文字紀錄中義大利的著名舞蹈家瑪麗·塔格里歐尼充分展現她的足上功夫，包括運用腳尖旋轉。她單腳踮立、另一隻腿向後抬升、雙臂伸向遠方的舞姿，充滿了浪漫芭蕾的象徵，也成功塑造《仙女》形象，從此踮立技巧的展現成為女舞者的必練絕技。

法國大文豪雨果在給塔格里歐尼的贈書題詞中寫著：「獻給你那神奇的足！獻給你那美麗的翼！」可見當時人們對腳尖舞技的崇拜。

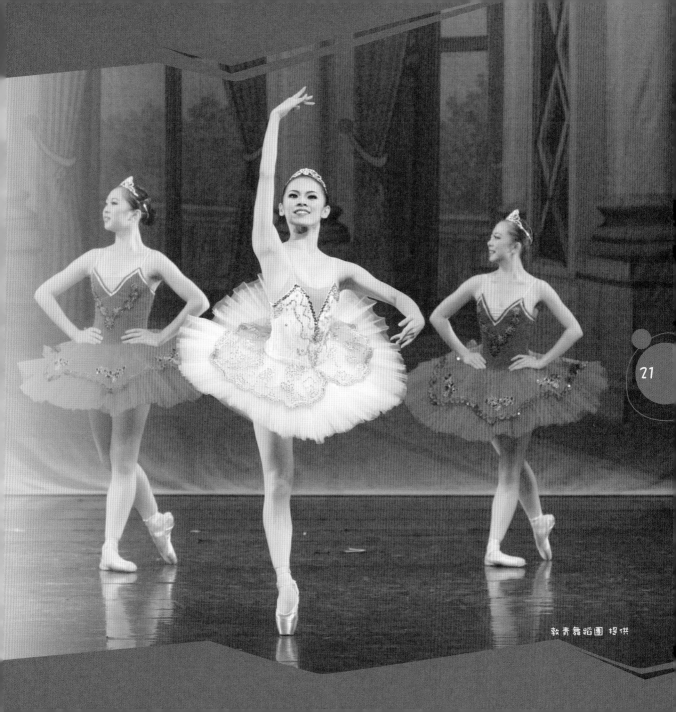

敦青舞蹈團 提供

為什麼女舞者要穿硬鞋？男舞者也要穿嗎？

芭蕾舞鞋可分為軟鞋與硬鞋兩種，軟鞋沒有鞋跟，通常是舞者在練習時候所穿的舞鞋。其實從宮廷芭蕾開始，芭蕾舞者都是穿著帶有鞋跟的舞鞋跳舞。軟鞋的前身是在十八世紀時，巴黎歌劇院的傑出舞蹈家瑪麗・安妮・德・康瑪爾歌，為了展現輕盈、靈巧且快速的動作技巧，便將舞鞋後跟去除，改穿平底軟鞋，同時也將長裙剪短到小腿的位置。這兩個舉動讓舞蹈逐漸發展出空中跳躍的動作，也擺脫以往雙足不離地面的水平動作，使芭蕾技巧向前邁出一大步。

1820～1850年間，腳尖的完全踮立要藉助在舞鞋的前端填塞些棉毛軟絲，以增加踮立的持久與穩定性。所以當時的踮立動作，只能以舞者自己腳的力量或由男舞者扶持所作的瞬間踮立。直到1860年之後，才有今日芭蕾舞者所穿的硬鞋頭舞鞋。對男舞者來說，大部分只穿軟鞋跳舞，但是也有特殊情形，像是以表演戲謔詼諧為主要風格的「蒙地卡羅之托卡黛羅芭蕾舞團」，因為是由男舞者所組成的舞團，當遇到有女性角色時，全由男舞者反串擔綱。

現在為了詮釋多樣性的舞作，芭蕾舞者不一定「絕對」要穿著硬鞋踮起腳尖跳舞才算跳芭蕾，所以現代芭蕾的很多女舞者除了穿硬鞋之外，還有穿軟鞋或爵士鞋，更有穿運動鞋或高跟鞋等等，但不要懷疑，這些芭蕾舞者們所跳的舞還是芭蕾。

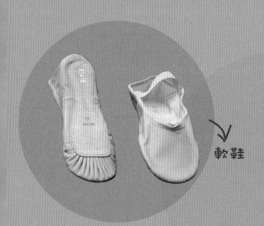

軟鞋

矽膠墊

羊毛墊

可以舒緩穿硬鞋時腳趾部位疼痛及不適

硬鞋是要經過專業舞蹈老師認可，才可以穿上練習哦。
千萬不能因為愛美，買了漂亮的硬鞋就開始自己練習，
這樣會造成很嚴重的運動傷害哦！
穿上硬鞋有二項非常重要的條件，
第一、年齡層為十歲以上，
此時小朋友骨骼發展也較為完善。
第二、學習正統芭蕾訓練二年以上，
而且要經過芭蕾老師的認可。
這二項同時成立，才可以開始穿上硬鞋練習。

而舞鞋上美麗的緞帶也是依照每個人不同的腳型，
買回家後自己縫上去。
綁緞帶時，也要依照正確的方法去操作，
才能讓雙腳與硬鞋之間的穩定性更強。
透過專業的舞蹈訓練及適合自己的舞鞋，
身為芭蕾伶娜的你，
就可以美美的展現優美的舞姿囉。

原來緞帶是要自己縫上去的哦
（依照不同的腳型，縫到自己
最合適的位置）

拉線
可調整鬆緊度讓
鞋子更合腳

硬鞋

外部底板
通常是由皮革
製成

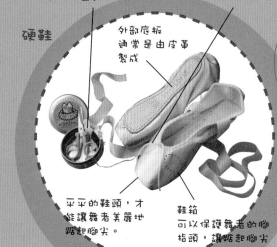

23

平平的鞋頭，才
能讓舞者美麗地
踮起腳尖。

鞋箱
可以保護舞者的腳
指頭，讓踮起腳尖
時不會受傷。

姬愛文 攝
寶琦華舞蹈生活用品館 商品提供

芭蕾有哪些規範、基本動作訓練與要求？

電影裡，一群年輕舞者為了爭取進入芭蕾舞團的機會而努力不懈，其中有人因為體型不佳或無法控制體重而被迫退學，但也有人不屈不撓爭取到出頭的機會，要成為一位專業出色的芭蕾舞者，必須克服許多困難才能完成夢想。

學習過芭蕾的舞者都應該不陌生，芭蕾老師要求課堂上的女學生要穿深色舞衣、淡粉色舞襪，同時頭髮要梳理乾淨，不可吃東西，這些要求都是上芭蕾課的基本規範，也是全世界芭蕾舞蹈學校的通則。在芭蕾練習時，過長的頭髮不僅影響動作還會干擾視線，所以梳髻、綁包包頭除了可以避免這些情況產生，還能讓頭頸線條清晰乾淨。

芭蕾有一套完備且嚴謹的訓練系統，主要分為地板訓練、扶把練習與離把的流動練習。「地板訓練」主要是強化肢體的柔軟度、開展度和力度。「扶把練習」是基礎養成訓練，使肢體兼具正確與優美的舞姿，同時培養典雅的氣度。「流動練習」則是將各項技巧與舞姿串連成小品組合，提高舞技的展演能力，並注入表演情感，活化芭蕾藝術。這些經過長期淬鍊並保留至今的基本動作，包括腳的五個基本位置、手部的位置（手臂的位置在不同學派間略有不同），以及腿部的伸屈、擊打、劃圈、抬腿和踢腿，再加上各種舞姿的旋轉、跳躍、平衡和舞步的連貫組合。

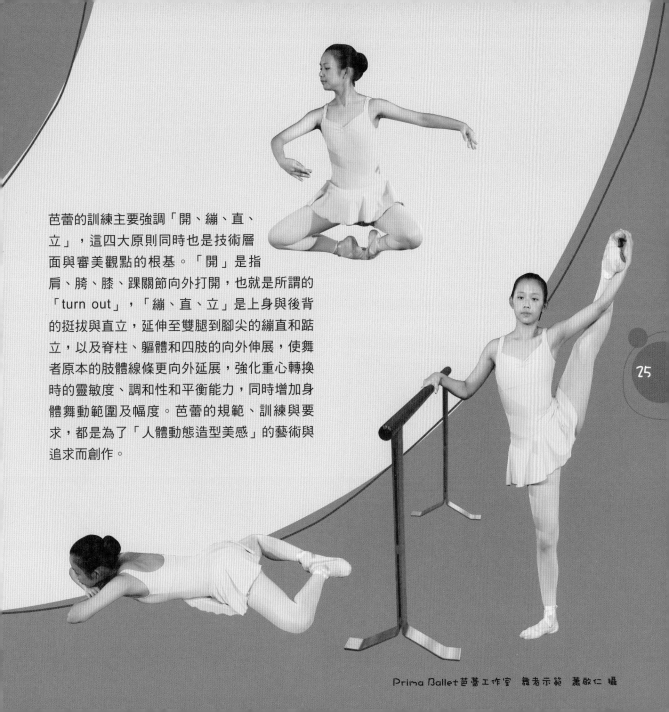

芭蕾的訓練主要強調「開、繃、直、立」，這四大原則同時也是技術層面與審美觀點的根基。「開」是指肩、胯、膝、踝關節向外打開，也就是所謂的「turn out」，「繃、直、立」是上身與後背的挺拔與直立，延伸至雙腿到腳尖的繃直和踮立，以及脊柱、軀體和四肢的向外伸展，使舞者原本的肢體線條更向外延展，強化重心轉換時的靈敏度、調和性和平衡能力，同時增加身體舞動範圍及幅度。芭蕾的規範、訓練與要求，都是為了「人體動態造型美感」的藝術與追求而創作。

25

Prima Ballet芭蕾工作室　舞者示範　蕭啟仁 攝

8 芭蕾的手勢動作有什麼意涵嗎？

在日常生活裡，我們透過說話向對方表達自己的想法，但在芭蕾舞劇，舞者要如何透過身體來表達故事情節呢？

在芭蕾舞劇中，經常會看見一些伴隨著默劇手勢動作穿插在舞蹈之中，這些「手語動作」對一般觀眾而言好像外星手語，像是傳遞某種訊息，但卻又不能完全了解其中的意涵。這類手勢動作有部分可追溯至亞歷山大大帝東征期間，他不僅從東方帶回豐富戰利

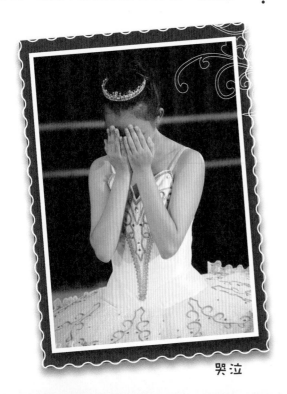

哭泣

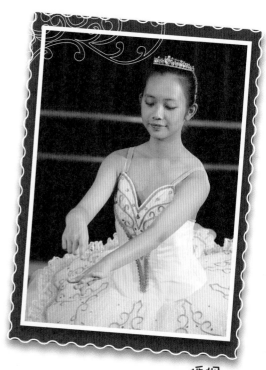

婚姻

品，還將東方藝術帶回歐洲，其中也包括了東方舞蹈的手勢動作。

芭蕾舞劇通常沒有台詞或旁白，全靠舞姿、手勢與肢體串連劇情，因此芭蕾舞者應當具有良好的默劇表演能力，藉由手語動作來表達故事情節；若舞者無法充份表現這項技巧，就無法為整體表演加分。一般觀眾若能明白芭蕾手勢的意思，更能增進對芭蕾舞劇的鑑賞能力。我們現在就請美麗的小舞者來示範最常出現在舞劇裡的手勢。

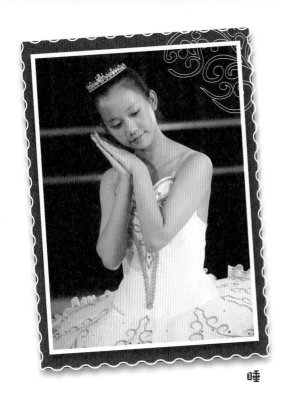

睡

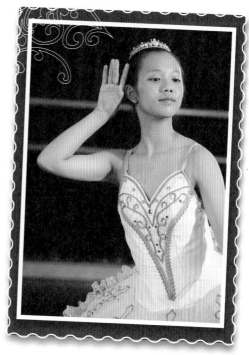

聽

Prima Ballet芭蕾工作室 舞者示範 蕭啟仁 攝

為什麼芭蕾舞裙有長蓬裙和短蓬裙之分？

芭蕾舞劇裡有像仙女般的長蓬裙及像精靈般的短蓬裙，
這二種都是芭蕾舞劇的裙子嗎？

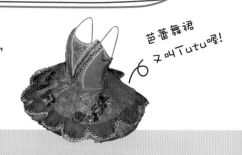

芭蕾舞裙又叫Tutu喔！

芭蕾女舞者所穿的舞裙稱為「Tutu」（音似
"凸凸"），傳統Tutu是以數層絹布或薄紗
重疊所縫製而成，裙子上面連接著精緻的馬
甲式舞衣，這就是芭蕾女舞者所穿的標準服
裝。不過若依年代及樣式區分的話，Tutu不
只有「長蓬裙」和「短蓬裙」兩種而已，還
有下列幾種型式：

浪漫派Tutu（Romantic Tutu）：
以絹紗裁製成吊鐘形狀的舞裙，舞裙長度介
於膝蓋與腳踝之間，上半身連接合身舞衣，
有時還有袖子。而浪漫派Tutu與浪漫派芭蕾
一樣，講求宛如空氣般輕盈、飄逸的質地，

舞劇《吉賽爾》的舞衣即是此類的代表。

古典派鐘形Tutu（Classical Tutu－bell）：
同樣是由數層絹紗所裁製，比上一款浪漫
派Tutu稍短，但比下一款所要介紹的圓盤式
Tutu還要長一些。確切的樣式可以從畫家竇
加，彩筆下所描繪的芭蕾舞者所穿的舞衣得
到些許概念。

**古典派鬆餅式Tutu（Classical Tutu－
pancake）：**
同樣是由數層網紗所裁製而成的圓盤式短
Tutu，舞裙由臀部向外展開，充分展現女

舞者的腿部線條，其樣式如同舞劇《天鵝湖》中女主角所穿的短Tutu一般。

二十世紀中葉之後，女舞者的Tutu舞裙又開始起了變化，尤其是在現代芭蕾中，為了顯示舞蹈與當代生活的關係，有時穿著平日所穿的裙子上台表演。另外，在巴蘭欽風格的舞作中，特別是從《C大調交響曲》開始，舞者們穿著像平日練舞時所穿的緊身衣上台表演，其精簡的服裝剪裁更顯現舞者的律動線條，展現不同於過去古典芭蕾舞者服裝上的繁複，也獲得眾多觀眾的肯定及支持。

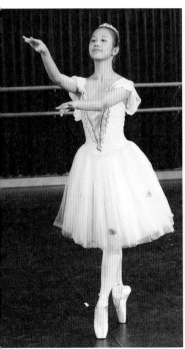

古典派鐘形
Classical Tutu - bell

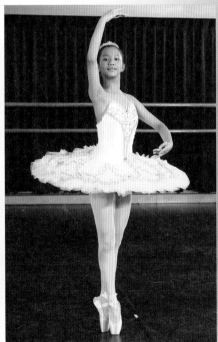

古典派鬆餅式
Classical Tutu - pancake

Prima Ballet芭蕾工作室 舞者示範 蕭啟仁 攝

男舞者為什麼要穿像超人的緊身褲？

大部分芭蕾男舞者在練習或表演時都穿著緊身褲，這讓有些觀念較保守的觀眾感到疑惑，為什麼這些男舞者非得穿得讓身體線條這麼「原形畢露」？

追究原因，最初的芭蕾男舞者服裝是從宮廷舞會服裝演變而來。十七世紀，男舞者的演出服裝是穿著羅馬式的「托涅利」，這是由錦緞類布料套著金屬絲的裙箍所製成的硬短裙，形狀介於羅馬戰甲及現今的芭蕾短裙之間，腿部則穿著貼身長襪，或罩以短燈籠褲。十八世紀末，芭蕾服裝經歷了一次重大改革，除了從希臘長袍所啟發的靈感，設計成貼身的「圖尼克」，取代阻礙女舞者動作的鯨骨裙。十九世紀，法國雜技表演者朱爾斯·李爾塔（Jules Léotard）發明了連身緊身衣（maillot），芭蕾舞者也穿起了這類緊身衣。今天，英文的連身緊身衣就稱為leotard。

緊身褲對舞蹈界是個極為重要的發明，舞者終於可以擺脫以往厚、長、重的表演服裝，使得肢體動作較以往更能自由活動，也使芭蕾舞步有新的發展。

男生（舞者）的緊身褲材質比女生（舞者）的舞襪厚一些，比較像是貼身的彈性褲，基本樣式是以全包腳和長度到腳踝的平口緊身褲為主。當然，如此貼身的緊身褲裡面還要穿一件類似丁字褲的護襠（專有名詞為supporter）來加強保護。而supporter前面的部分通常鋪了一層薄棉，為了保護男舞者從事激烈彈跳或跳躍動作時，有良好的包覆固定與減緩衝擊，同時使男舞者下半身重點部位的線條呈現勻稱，不會造成激凸而影響舞蹈觀賞。男舞者穿著緊身褲，除了呈現西方崇尚人體美學的觀點外，另一項優點是清晰顯露男舞者的腿部線條，以及腿部的技巧動作。

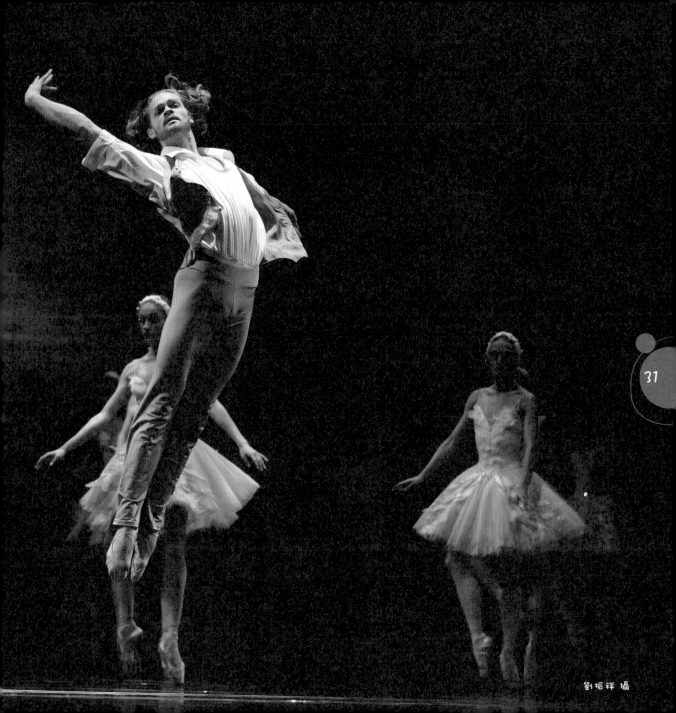

劉振祥 攝

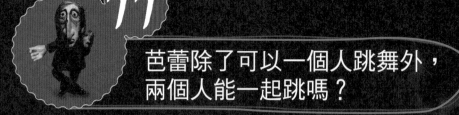

芭蕾除了可以一個人跳舞外，兩個人能一起跳嗎？

芭蕾舞除了可以一個人跳，二個人的組合也經常出現。當然也有三人舞及四人舞等等。以雙人舞為例，三大古典芭蕾舞劇《睡美人》、《天鵝湖》、《胡桃鉗》都可以看到固定形式的雙人舞，其中《天鵝湖》第三幕的黑天鵝與王子的雙人舞是一個膾炙人口的經典雙人舞，邪惡化身的黑天鵝以高傲的姿態現身宮廷，並以絕佳的單腿揮鞭連轉32圈的舞技將王子迷得昏頭轉向。

此外，《睡美人》中的另一個雙人舞姿「魚潛姿」－女主角以小腿勾住王子的後背，頭下腳下，上身仰起的特殊造型，已經成為這齣舞劇的代表圖騰。

而雙人舞的舞者除了要具有獨舞者的能力，更需具有相當程度的「舞伴」搭檔概念，否則兩人間的表演默契就無法契合。因為兩人托舉或撐扶間的力量轉換，不但呈現出豐富多變的肢體，更添加舞蹈動作語言，提升舞蹈的可看性。

芭蕾舞劇的演出角色可概分為
一、主角
二、獨舞者
三、群舞者

古典芭蕾雙人舞的演出順序則是
一、雙人慢板（adage），
　　強調雙人扶持、托舉的技巧及默契。
二、男主角獨舞（solo），
　　展現男舞者彈跳及轉圈能力。
三、女主角獨舞（solo），
　　在硬鞋平衡技巧上，呈現雅緻的轉、跳或柔軟度。
四、雙人快板（coda），
　　男女主角的終曲共舞，將高難度的炫技堆疊到最高點。

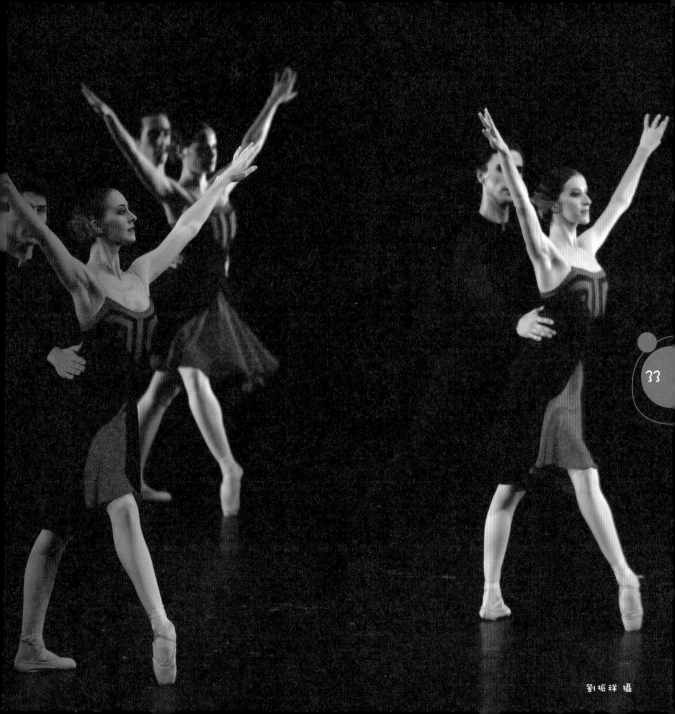

劉振祥 攝

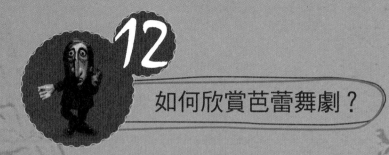

12 如何欣賞芭蕾舞劇？

芭蕾是一門歷史悠久的表演藝術，欣賞芭蕾時，可以藉由節目單所刊載的說明去了解舞作意涵、創作背景。對於具有劇情的芭蕾舞劇可以從了解故事情節著手。此外，還可依下列項目作為欣賞參考方向：

舞者與動作：
動作對舞者而言是一個與觀眾互動的媒介，但是高難度的炫技動作並不等同精良的表演藝術。因此優秀的舞者會恰如其分展現應有的風範與態度，對各自的身形、舞姿都充滿自信美感，在表演技巧動作時不會令觀眾擔心是否會失誤跌倒。而在雙人舞部分則展現協調一致，搭配天衣無縫的默契效果。 至於群舞動作則呈現整齊畫一，構圖優美的畫面。

音樂：
欣賞芭蕾之餘，搭配芭蕾演出的音樂型態十分多元，不論是熱情洋溢、哀傷悲痛或是抒情浪漫……等曲風，都能為芭蕾鋪陳出最佳氣氛。

服裝：
芭蕾舞者所穿的服裝是獨特的，不論材質、樣式或色彩的選用，都是針對舞碼的風格及形式而製作，而這些富有創意的設計，也是一種視覺享受。

燈光：
富有創意的燈光能強化舞作的張力及可看性。不同的明暗、色彩變化，勾勒不同的視覺樣貌，為觀眾建構不同的情境感受。

如果還是不知道該如何欣賞芭蕾，那麼就什麼也不用想，儘管一派輕鬆的走入劇場，坐下來從容面對這位陌生的新朋友，用視覺、聽覺感官神經接收它所傳達的訊息，直接領略其中的意境。不用太在意他人的眼光，因為你已經比其他從未接觸過芭蕾的人早一步踏入芭蕾殿堂，唯有多接觸芭蕾，才能體驗其中的奧妙與迷人之處。

35

劉振祥 攝

13

你不可不知的經典芭蕾舞劇

按首演發表年代的先後順序排列，第一齣經典芭蕾舞劇《園丁的女兒》，編創於1789年，首演於法國波爾多。這齣舞劇誕生於法國大革命時期，以輕鬆詼諧的劇情貼近中產階級的生活，是劇情芭蕾的代表作，而隨著時代變遷，現今演出的版本已與當初版本不同。

編創於1832年的《仙女》排行第二，首演於法國巴黎的《仙女》開啟浪漫芭蕾之門，在服裝及硬鞋技巧上都有革新性的突破。第三齣是編創於1841年，首演於法國巴黎的《吉賽爾》，阿當的悠揚音樂烘托柯拉利與佩羅的舞蹈編排，同時搭配群舞整齊如一的動作，被認為是浪漫芭蕾悲劇型的經典代表作。而編創於1870年，首演於法國巴黎的《柯碧麗亞》則是喜劇芭蕾代表作，並開創以木偶為劇情的新題材。

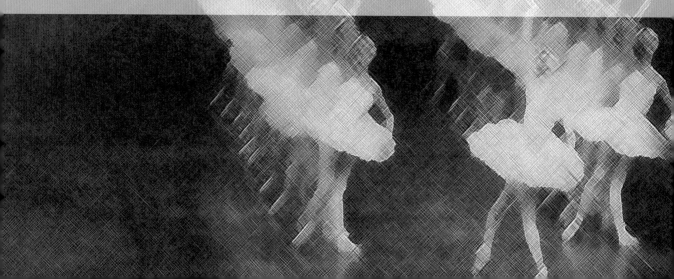

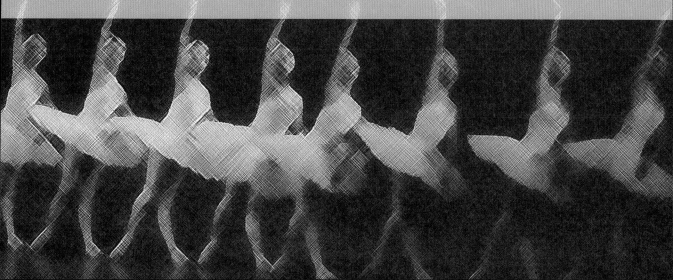

接下來的三齣芭蕾舞劇，全部首演於俄國，並結合柴科夫斯基的音樂，構成古典派芭蕾，分別是1877年的《天鵝湖》、1890年的《睡美人》、以及1892年的《胡桃鉗》。其中《天鵝湖》的黑天鵝32圈「揮鞭轉」、《睡美人》的〈青鳥雙人〉與〈玫瑰慢板〉，以及《胡桃鉗》的〈花之圓舞曲〉都是極為精彩舞段。而此時期也建立了古典芭

蕾雙人舞的演出形式：從男女主角慢板雙人共舞，到男、女主角變奏獨舞，最後男女主角終曲共舞。第八齣經典芭蕾舞劇是編創於1909年，首演於法國巴黎的《仙女們》，編舞家佛金選用蕭邦的音樂入舞，音樂與舞蹈相互襯托，獨舞與群舞交互獻技，展現層次分明的結構，成為首部沒有故事內容的獨幕芭蕾。

欣賞芭蕾舞是不是只有古典芭蕾舞劇可以欣賞？
還是有其它的選擇呢？

芭蕾舞有很多不同的表現方式，例如二十世紀出現了一位非常重要的人物，他是一位超級的藝術經紀人塞吉‧狄亞格烈夫，他為了將俄國藝術推薦給歐洲其他國家，經常在聖彼得堡與巴黎為俄國的藝術家舉辦展覽。1909年5月他以俄羅斯芭蕾舞團為名，集結一批在莫斯科與聖彼得堡的優秀芭蕾舞者前往巴黎短期演出。隔年再度組團訪法演出時，俄國發生革命，舞團因此無法返國，於是狄亞格烈夫在1911年於巴黎正式宣告俄羅斯芭蕾舞團成立。

狄亞格烈夫匯聚各類藝術家共同為舞團創作新芭蕾，曾經與他的舞團合作過的藝術家包括畫家畢卡索、馬蒂斯等人都曾為他的舞劇設計服裝或舞台裝置，而音樂家則包括史特拉汶斯基、德布西等人。

狄亞格烈夫更培養出不少的編舞人才與舞技精湛的舞壇巨星，其中最具代表性的人物為佛金、尼金斯基與巴蘭欽等人。塞吉‧狄亞格烈夫俄國芭蕾舞團也留下許多劃時代的經典作品，共同特色包括嘗試了非傳統芭蕾動

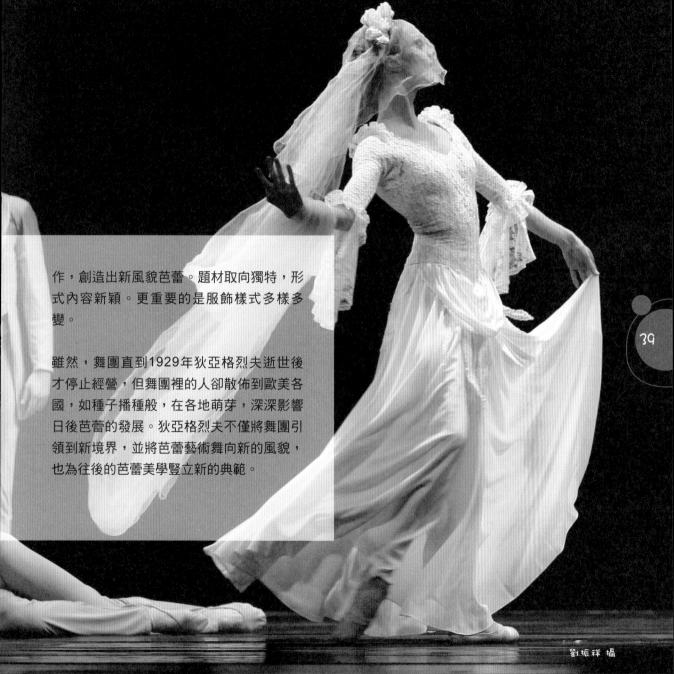

作，創造出新風貌芭蕾。題材取向獨特，形式內容新穎。更重要的是服飾樣式多樣多變。

雖然，舞團直到1929年狄亞格烈夫逝世後才停止經營，但舞團裡的人卻散佈到歐美各國，如種子播種般，在各地萌芽，深深影響日後芭蕾的發展。狄亞格烈夫不僅將舞團引領到新境界，並將芭蕾藝術舞向新的風貌，也為往後的芭蕾美學豎立新的典範。

39

劉振祥 攝

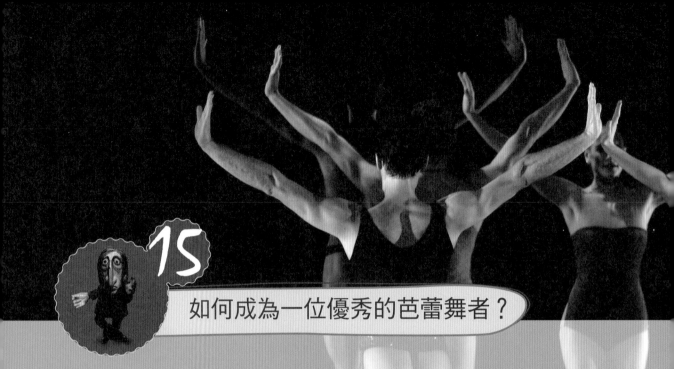

15 如何成為一位優秀的芭蕾舞者？

對觀眾來說，一場芭蕾舞的演出節目當中，最直接的感受是來自舞者的現場表現。一位優異的芭蕾舞者舞姿充滿自信、優雅順暢，不僅提升舞作的表演層級，同時也令觀眾感動愉悅。

但是如何成為一位優秀芭蕾舞者呢？首先，就動作能力而言：「柔軟度」好的舞者由於肢體關節可活動空間較大，因此較容易完成大幅度的動作，不會有牽強僵化之感。「彈性」奇佳的舞者，其爆發力、屈張力能發揮最大效能，讓彈跳動作顯得輕盈靈巧。「技巧能力」優異的舞者，具有敏捷的反應力，能精確掌握身體重心移轉，較易完成複雜或高難度技巧動作。優秀的舞者對於動作的方向、方位掌控及角度、位置的變化，具有良

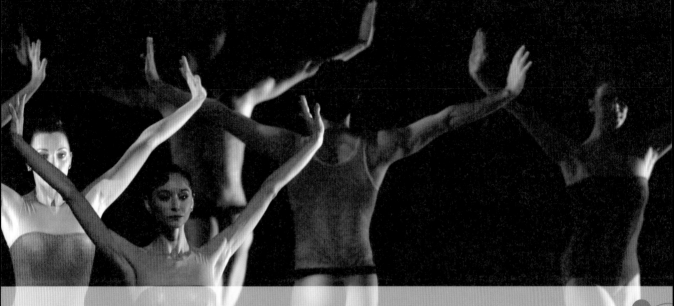

好的「協調性」。「穩定性」好的舞者,在完成旋轉或跳躍動作之際,不會有晃動身軀或調整姿勢的情況發生。

其次,在情感表達能力方面:優秀芭蕾舞者除了具有精湛的技藝之外,還需要能適切的表達情感,若劇情需要,臉部與肢體表情就可表現戲劇張力,如此才能渲染舞作的意境及個人魅力。

以身體條件而言:舞者必需要有健康的身心以及良好的EQ,以便應付長時間的排練和演出。另外在體型上,男女芭蕾舞者為了展現其輕巧舞姿,最好具備悅目協調的身材比例。除此之外,芭蕾動作與音樂旋律或曲調風格經常有密不可分的關係,所以優秀的芭蕾舞者對音樂的知識與素養必須有所瞭解,才能掌握樂舞的互動。

劉振祥 攝

16 不可不知世界上最知名的十大芭蕾舞團？

芭蕾發展至今已有數百年的歷史，重要的舞團與閃耀迷人的芭蕾舞星經常為愛舞者所津津樂道，根據美國《舞蹈雜誌》（Dance Magazine）在1999年所出版的「創刊九十週年」專刊，票選出世界上最棒的十大芭蕾舞團，這些舞團及舞星們在世界舞壇上都深具分量。

入選的十大芭蕾舞團按照創辦年代先後順序排列如下：

1669年創立的巴黎歌劇院芭蕾舞團（Paris Opera Ballet）、

1738年創立的俄國基洛夫芭蕾舞團（Kirov Ballet）、

1748年創立的丹麥皇家芭蕾舞團（The Royal Danish Ballet）、

1759年創立的德國斯圖卡特芭蕾舞團（Stuttgart Ballet）、

1776年創立的俄國波修瓦芭蕾舞團（Bolshoi Ballet）、

1909年創立的俄羅斯芭蕾舞團（The Ballets Russes）、

1931年創立的英國皇家芭蕾舞團（The Royal Ballet）、

1940年創立的美國芭蕾舞團（The American Ballet）、

1948年創立的紐約市芭蕾舞團（New York City Ballet）

以及唯一的東方舞團－1959年創立的北京中央芭蕾舞團（Central Ballet of China）。

其中的俄國基洛夫芭蕾舞團由於1991年蘇聯解體後恢復舊名「馬林斯基」，不過因為名氣響遍全世界的「基洛夫芭蕾舞團」已沿用近六十年之久，所以該團赴國外巡演，仍以「基洛夫芭蕾舞團」為團名。

誰是世界上前十大人氣最夯的芭蕾舞者？

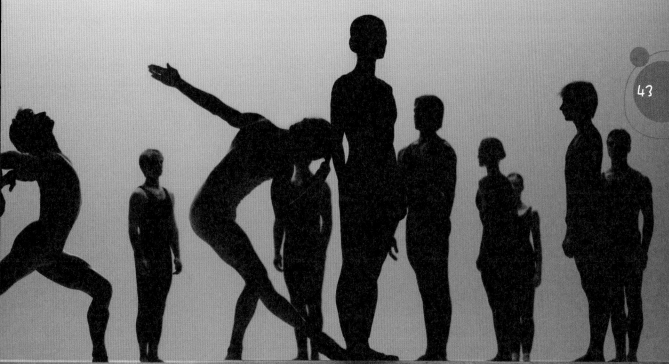

同樣源自《舞蹈雜誌》的「創刊九十週年」專刊票選結果，世界最夯的十大芭蕾舞星分別是：巴瑞辛尼可夫、紐瑞耶夫、瑪歌·芳登、帕芙洛娃、瑪可洛娃、尼金斯基、蘇珊·法蘿、季里西·柯克蘭、艾麗西亞·瑪柯娃以及瑪麗亞·陶季芙。

43

劉振祥攝

18　國際間有哪些有名的芭蕾舞大賽？

許多芭蕾舞者都是因為國際芭蕾比賽而一舉成名，從此在世界舞台發光發熱。國際間比較有名的芭蕾大賽有創辦於1964年保加利亞的瓦爾納國際芭蕾舞比賽（International Ballet Competition Varna）、莫斯科國際芭蕾舞比賽（Moscow International Ballet Competition）、美國國際芭蕾舞比賽（USA International Ballet Competition）以及芬蘭赫爾辛基國際芭蕾大賽（Helsinki International Ballet Competition）。

瓦爾納國際芭蕾比賽是第一個世界性的專業芭蕾大賽，自1966年起改為兩年舉辦一次，也因其歷史悠久，影響深遠，而有「芭蕾奧林匹克」之稱。莫斯科國際芭蕾比賽始於1969年，每四年舉辦一次。美國國際芭蕾比賽始於1979年，也是每四年在密西西比州傑克遜市舉行。芬蘭赫爾辛基國際芭蕾大賽則創於1984年。

大部分的主辦單位會依參賽者年齡分成少年組、成人組，兼設獨舞、雙人舞的比賽。通常少年組年齡介於13～19歲，成人組則是19～26歲。同樣是18、9歲的舞者在不同的賽事中會因不同年齡限制而參加不一樣組別。至於莫斯科國際芭蕾比賽則從第五屆起，將參賽舞者年齡規定為17～25歲，不再分少年組或成人組。

以美國芭蕾賽程為例，比賽採三階段進行。第一階段，參賽者從指定舞目中挑選一首古典變奏獨舞，以及一首1925年以後編創的當代芭蕾獨舞或雙人舞；第二階段須挑選一個1974年以後創作的當代芭蕾舞碼；第三階段則表演一個與第一階段不同的古典芭蕾獨舞或雙人舞，一首1925年以後編創的當代芭蕾舞作。至於獎項部份設有大獎、金質獎、銀質獎，以及銅質獎，得獎者頒授獎章、證書和獎金，並設有編舞獎和鼓勵獎等。

TENTH
NEW YORK
INTERNATIONAL
BALLET
COMPETITION
JUNE 8-28, 2009
NEW YORK CITY

欣賞芭蕾無所不在

去哪裡可以觀賞芭蕾演出？

在劇院裡可以直接觀賞芭蕾表演。芭蕾是一種舞台型的演出，通常除了展現舞蹈技藝之外，絕大多時候是結合燈光設計、服裝佈景、舞台技術以及現場樂團伴奏，所以經常被安排在室內舞台表演。因此如果想親臨現場欣賞芭蕾演出，可以到各縣市文化中心、社教館或演藝廳洽詢演出資訊。

從哪裡可以欣賞芭蕾表演？

在DVD裡可以欣賞到芭蕾演出。各影音出租店、唱片行或圖書館視聽中心都可租借或購買到國內外知名舞蹈團體的芭蕾演出DVD。這些芭蕾影片包含古典舞劇、經典舞碼、近代舞作，有些作品甚至是以當代觀點與現代手法重新改編古典舞劇，賦予古典新風貌。

在哪裡可以看到芭蕾？

在電影或電視裡可以看到芭蕾。台灣電影或電視裡曾經上演過與芭蕾相關的影片，包括巴瑞辛尼可夫所主演的《飛躍蘇聯》、《轉捩點》以及《舞國英雄譜》、《舞動人生》、《舞動世紀》、《熱舞十七之最後一支舞》以及《紅菱艷》等芭蕾影片。

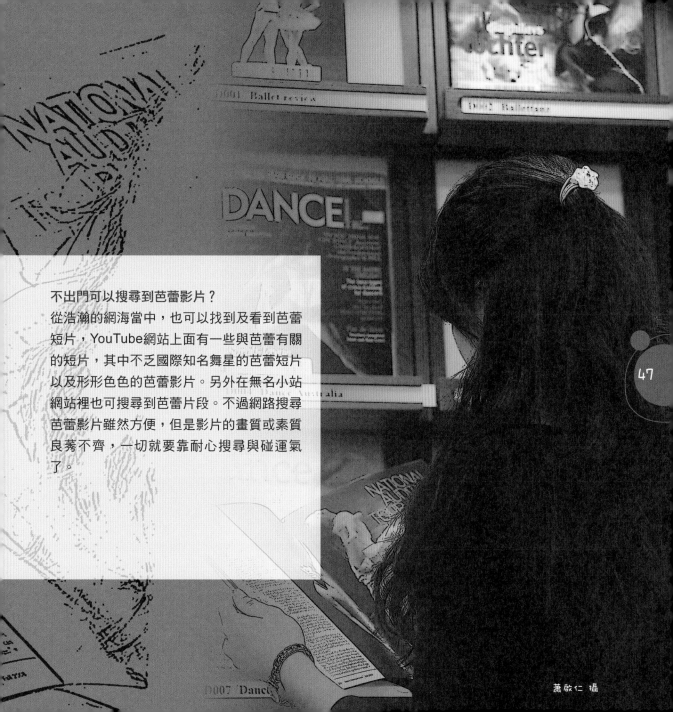

不出門可以搜尋到芭蕾影片？

從浩瀚的網海當中，也可以找到及看到芭蕾短片，YouTube網站上面有一些與芭蕾有關的短片，其中不乏國際知名舞星的芭蕾短片以及形形色色的芭蕾影片。另外在無名小站網站裡也可搜尋到芭蕾片段。不過網路搜尋芭蕾影片雖然方便，但是影片的畫質或素質良莠不齊，一切就要靠耐心搜尋與碰運氣了。

蕭啟仁 攝

閃耀之前

想成為舞台上最閃耀的舞者嗎？
有什麼方法，可以瞬間練成舞功？
讓你在才藝表演時，成為眾人注目的焦點！
其實許多優秀的舞者，都是在很小的時候就開始學習舞蹈。

這是我的第一件舞蹈練習衣。

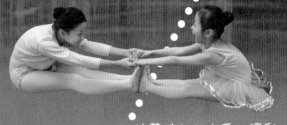

上舞蹈課時，記得
要將長髮綁成乾淨
的包包頭！

拉著彼此的小手，讓我
們的身體延展性更好。

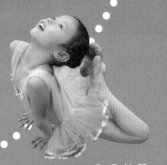

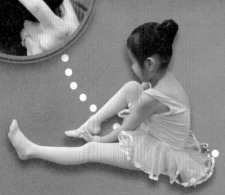

我是美麗的小天鵝。

穿上我的軟鞋，
開始上課囉。

水月舞集舞蹈工作室　舞者示範　姬愛文 攝

看我的彈跳如貓咪般的輕巧。

盡情享受舞台上最耀眼
的演出吧。
也別忘了為舞台上的表
演者最熱情的掌聲哦。

劈腿，也可以很easy！

演出的前一刻，認
真打扮舞劇中的角
色人物。

把竿讓我訓練
更正確、優美
的動作。

要準備演出，
選一件適合舞
劇的衣服吧。

Prima Ballet芭蕾工作室　舞者示範
台北皇家芭蕾舞團　舞者示範

林敬原、姬愛文、蕭啟仁　攝

寶琦華舞蹈生活用品館　商品提供

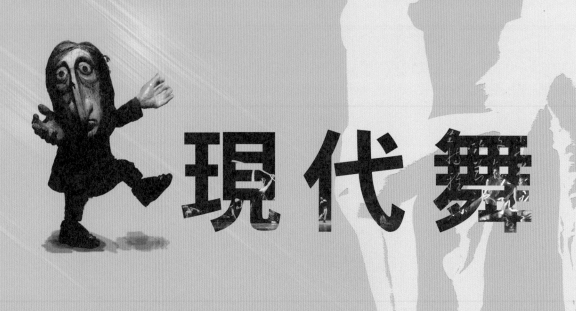

現代舞

現代舞達人。

關於現代舞，我不瞭

現代舞是誰發明的，又是從什麼時候開始的呢？現代舞和街舞、國標舞、爵士舞、馬戲有什麼不一樣？我不會劈腿，也可以學現代舞嗎？現代舞好像很難懂，我要怎麼欣賞呢？你想知道的答案，讓知識達人告訴你。

是什麼原因，觸發了現代舞發展？

現代舞是一種自由不受拘束的舞蹈，有人卻以為，現代舞就是看不懂的舞。
現代舞到底是什麼？它很現代嗎？

芭蕾舞發展興盛了好幾個世紀之後，在十九世紀末，開始起了微妙的變化，人們嘗試要拉近舞蹈與日常生活之間的關係。那時有二位音樂家戴薩特與達克羅茲開始研究身體並著作理論，發表了一系列身體律動的論文。這兩位音樂家的名字拼音很像，甚至有人把他們混淆，他們兩位原本只是對身體律動提出了理論，到後來竟慢慢影響了舞蹈的思考，甚至於觸發了現代舞的發展。

戴薩特是位法國歌劇音樂家，他為了讓歌劇演員可以更靈活運用肢體傳達聲音表情，藉由觀察與記錄人跟人之間互動時的姿勢，把動作歸納成行動、空間和意義三個部份，然後再進一步分析身體各部位所代表的意義，他認為頭部代表理智，身體代表情感，而四肢則代表慾望，戴薩特也運用這一套系統，幫助表演者在做動作時思考肢體與情緒之間互動的變化。

另一位則是瑞士音樂教育家達克羅茲，他從事音樂教育、作曲，也接觸舞蹈，主張音樂與動作的結合，並鼓勵學生去感受聲音與韻律，把身體當做樂器，用即興的方式發展自己的身體律動，讓音樂與動作的情緒相輔相成。

戴薩特與達克羅茲雖然在音樂
領域研究與教學，但他們對
於動作的分析，同時也幫
助了表演者重新認識自己
的身體，進而影響了當時
人們對於舞蹈的想法，現
代舞發展初期的先驅伊莎
朵拉·鄧肯與泰德·蕭恩
等人就受到這個想法的啟
發，成為影響現代舞發展
非常重要的人物。

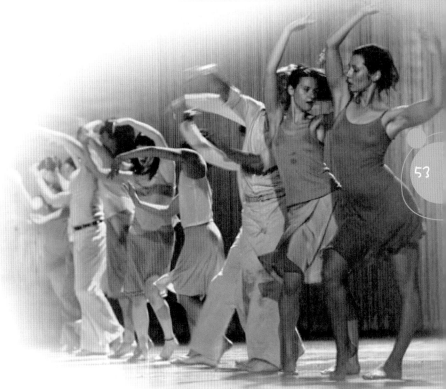

53

劉振祥 攝

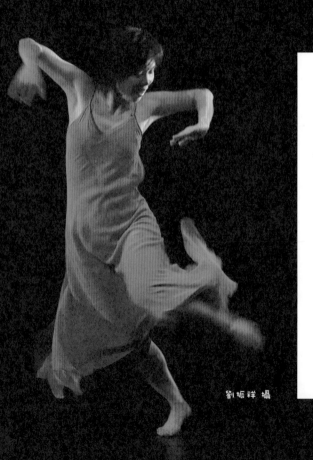

劉振祥 攝

舞蹈從十四世紀開始到了十九世紀末，一直都是芭蕾舞的天下，看了五百多年的芭蕾，舞裡的技巧雖然令人欣賞，但是有誰在開心之餘會在空中完美地劈開雙腿跳躍？有誰會在傷心的時候踮起腳尖平衡？於是學者們開始深入研究身體與舞蹈哲學，舞蹈家們也重新思考，如何激發他們投身舞蹈最原始的動力與熱情。

讓我們把時光倒回百餘年前，當時在美國加州有個小女孩，名叫伊莎朵拉·鄧肯。非常有個性的她，在學舞的過程中，內心卻不斷有著這

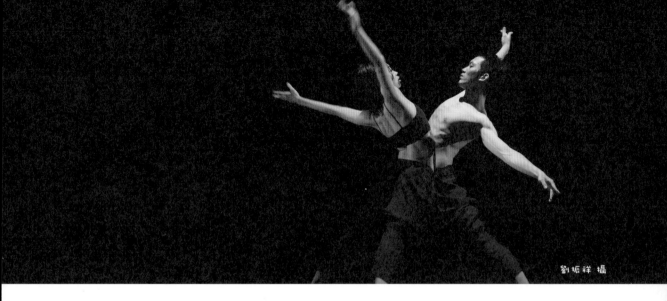

劉振祥 攝

樣的聲音：「我覺得這樣的舞蹈並不自然，我要更自由地跳舞！」於是鄧肯離開了舞蹈教室，跑去接觸各種讓身體更靈活的方法，像是體操、社交舞還有默劇等等，她到公園觀察綠樹、感受陽光和風，到海邊感受海浪的澎湃，閱讀許多書籍，聆聽各式各樣的聲音，實驗與研發動作的可能性。

1900年，鄧肯到了倫敦發展，在那裡，她認識了許多藝術家，像是畫家、音樂家、詩人等，豐富的人生體驗，解放了她那嚮往自由且不受拘束的性格。鄧肯穿上希臘女神般寬鬆飄逸的衣服，丟掉了鞋子的束縛，享受跟隨音樂即興與赤腳踩在大地上的歡愉。鄧肯的獨舞雖然沒有超高的技巧，也沒有修飾身材的華麗服裝，她甚至可以把公園、廣場、客廳等地方當做舞台，這樣的舉動，大大地改變了當時的人們對於舞蹈的刻板印象，讓人們體悟到任何由真實情感出發的動作都是美麗而有意義的。這樣的觀念顛覆了有著悠久芭蕾歷史的歐洲，在當時掀起一股風潮，甚至跨過大西洋，影響了美國舞壇。

3 誰是現代舞的開山祖師爺?

藝術家擅長打破傳統、展現特色,對於舞蹈家來說更是如此。現代舞的精神就是突破,從傳統穿舞鞋到赤腳舞動,從嚴謹的舞蹈動作到自由創作,這些突破,都需要勇氣。

鄧肯追求自由舞蹈的風潮從歐洲吹回美國,大家紛紛拋開硬鞋與紗裙,從自己身上尋找

跳舞的方法,實驗各種舞蹈的可能性。對自由的追求是現代舞的核心精神,創作現代舞的舞蹈家,自然就會把個人的風格發揮得淋漓盡致。

例如露絲·聖·丹尼絲,她只學過幾天芭蕾舞,對於異國文化相當著迷,她擅長模仿具

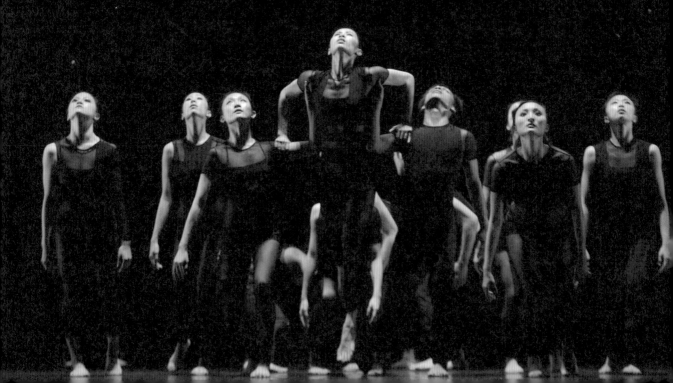

有民族色彩的舞蹈，融合東方與西方的舞蹈特色，讓舞蹈呈現出異國的多樣風貌。而泰德·蕭恩這位迷人的男舞者原本學的是神學，小時候因為生病導致身體暫時麻痺，後來以舞蹈作為物理治療，沒想到從此激起他對舞蹈的熱情，並且成立了一個專門以男性為主的舞團，非常有特色地呈現出身體的力度與美感。而當他和聖·丹尼絲相遇後，馬上就相戀並結為夫妻，共同創辦了「丹尼蕭恩舞蹈團」，培育出許多對現代舞壇具有影響力的舞蹈家。

在這兩位舞蹈家的眾多學生之中，有一位非常特別的女性，她一生致力於把現代舞動作系統化，並且大量地創作，對於現代舞有著劃時代的影響，那就是傳奇的瑪莎·葛蘭姆。

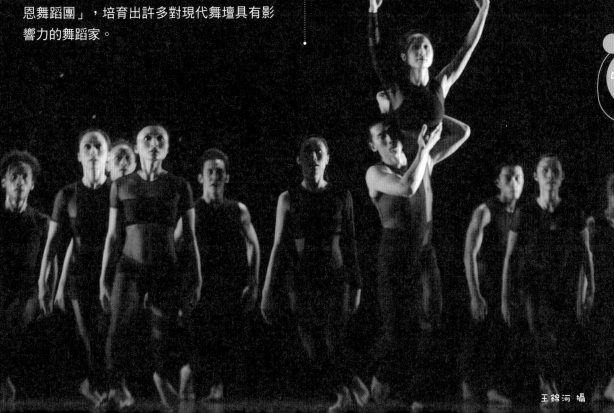

4 不穿鞋的舞，就是現代舞嗎？

在觀賞現代舞時我們常常發現，台上的舞者沒有穿鞋耶！
是不是只要是現代舞就不穿鞋呢？
當然不是了！現代舞並沒有規定不能穿鞋。

芭蕾舞的硬鞋，是幫助舞者在展現技巧時能更高，轉圈更輕盈，如果沒有穿硬鞋，直接踮著腳趾尖旋轉，那可是會受傷的！現代舞主要是表現情感，穿不穿鞋，都要取決於舞蹈的內容。

想想看，我們穿了一天的包腳鞋子回到家，當光著腳踩在地板上，腳指頭沒有束縛完全張開的那一刻，是不是很舒服呢？

現代舞的先驅者伊莎朵拉·鄧肯女士就有

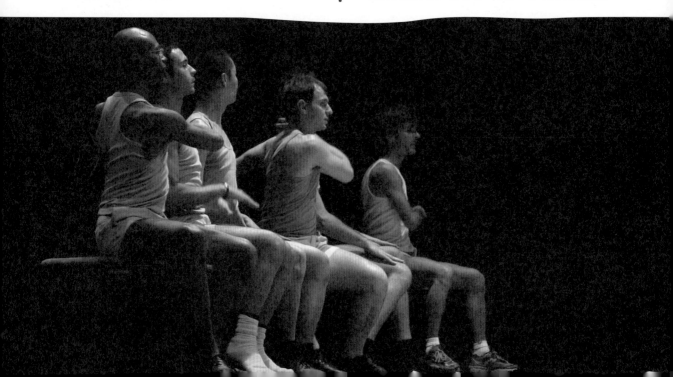

個小故事，在她小的時候，芭蕾老師教她踮起腳尖站立，她反問：「為什麼要這樣做？」，老師回答：「這樣很美啊！」，沒想到小鄧肯覺得那樣並不美，在她的心裡，那是違反自然的，因為人們平常不會穿著硬鞋跑跳啊！所以她學了三天芭蕾舞之後，就退出了舞蹈課，開始去尋找屬於她自己的舞蹈。有許多現代舞蹈家，追求的是與眾不同、不受規則限制的舞蹈，鄧肯脫掉鞋子跳舞是為了解放制式舞蹈及過去大家對跳舞的刻板印象，鄧肯的表演在當時還被人稱作「赤腳劇」。現代舞蹈的

精神，就是為了要表達更貼近人的內心想法，讓身體發揮更多的情感。

不穿鞋跳舞，可以減少身體在做動作時的限制，所以我們的確常在現代舞作中看到光著腳跳舞的舞者，如果我們仔細觀察現代舞者們的腳，可以發現那也是傳達表情的重要部位之一。

當然，編舞者會依照舞作的需要，讓舞者穿上鞋子，適切地傳達想要表達的意境。

劉振祥 攝

現代舞與芭蕾舞有什麼不同？

現代舞與芭蕾舞有什麼不同？我們可以先從技巧上來做分類：

有著五百多年歷史的芭蕾舞，發展至今，已經有一套非常完整的技巧。從宮廷一路到民間，不管是公主或是王子、仙女或村婦、鬼魂或天鵝等等，都在舞台上堅守著這套嚴格的基本技巧。在芭蕾舞的舞臺上，舞者有著外開的雙腿，優雅的手勢，完美的單腳轉圈以及令人驚訝的飛騰跳躍，不禁讓人感到佩服，要接受多少基本動作的訓練，才能在展現這些高難度技巧的同時，還可以看見舞者的優雅與輕鬆。重要的是，無論時代怎麼改變，舞劇的形式與內容儘管不斷更新，我們仍然可以看見熟悉的芭蕾輪廓。

而現代舞裡的反叛精神，讓動作不斷地實驗更新，日常的走路、跑跳、翻滾，甚至握手、刷牙、洗澡等，只要可以傳達舞作的精神，都可以成為動作的元素。

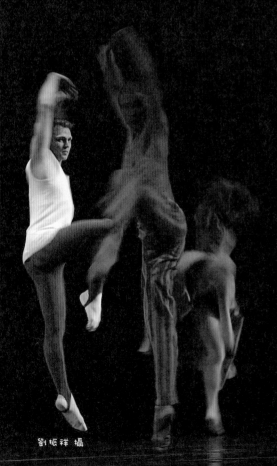

劉振祥 攝

不過，這些技巧也需要經過長時間的訓練，才能精準地把情感呈現出來。除此之外，現代舞的舞台呈現更是多樣而抽象，甚至天馬行空，所以當我們在看現代舞的時候，常常會有種出人意料的驚喜。

那麼，既然都是舞蹈，芭蕾舞與現代舞可不可以一同放在舞台上呈現呢？

當然可以了，現代芭蕾就是現代舞精神及芭蕾舞技巧的完美結合，舉例來說，像荷蘭舞蹈劇場的舞者就有純熟的芭蕾技巧，而在編舞者依利‧季李安、馬茲‧艾克、威廉‧佛賽等多位大師深具當代感的創作，芭蕾與現代舞就完美地呈現在舞台上。

舞蹈發展到現在，已經越來越豐富多元，許多舞蹈家不再只拘泥一種形式，任何元素都可以幫助舞蹈家的夢想實現。

61

劉振祥 攝

現代舞是不是都讓人看不懂？

在看現代舞的時候，不知道你會不會有這樣的感覺？舞蹈作品裡面好像要傳達什麼意思，實際上卻又沒有一個清楚明白的故事架構，說明現在故事發展到那兒了？到底現代舞有沒有故事性呢？

其實在欣賞現代舞的時侯，千萬不要擔心看不懂。就讓想像力變成你的超能力，自由翱翔。

二十世紀初是現代舞興盛時期，舞蹈的精神是反傳統的，在王子與公主的浪漫故事之外，別忘了，我們的生活週遭也有許多故事在進行著，所以除了開發新的舞蹈技巧，舞蹈家們也不斷地尋找新的編舞素材。

不少編舞家們雖然以文學出發，但他們作品主要敘述的，並不是故事的情節發展，而是故事所要傳達的精神或隱喻。就像我們讀完一篇文章或小說之後常常會理解到，這個故事其實是要告訴我們一些什麼，所以無論有沒有一個清楚的故事主軸，現代舞作通常會直接傳達故事的主旨與理解後的感受，讓觀賞的人可以更純粹地感受到作品所要傳達的精神。

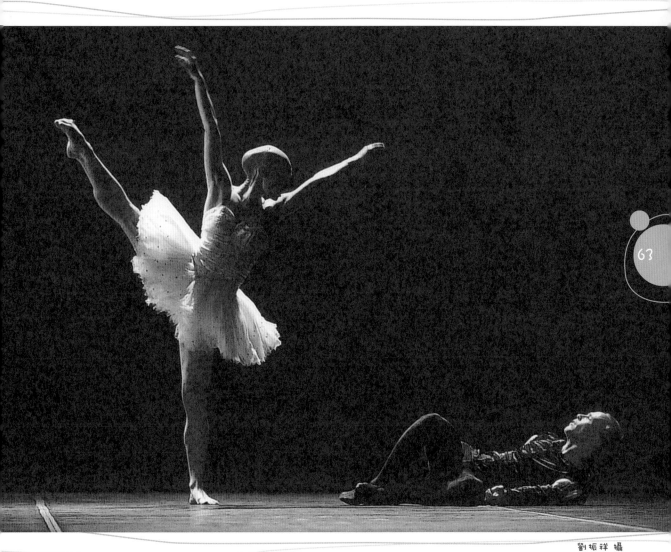

63

有聽說過用呼吸來跳現代舞嗎?

跳舞不就是要用全身跳嗎?怎麼會說是用呼吸跳舞呢?

讓我們先深深的吸一口氣吧!你有沒有發現,呼吸,是生命不可或缺的本能。當我們吐氣時,腹部會跟著收縮,吸氣時,身體會像伸懶腰般向外舒展,這是再自然不過的事情了。在現代舞當中,舞者常常強調呼吸的重要,同一個動作,因為改變了不同的呼吸方式,就會改變動作的意義,現代舞的精神就是不斷地去尋找動作與人之間的關係,善用「呼吸」這項技巧的人就是現代舞大師瑪莎‧葛蘭姆。

瑪莎‧葛蘭姆正式學舞時間比一般小朋友來

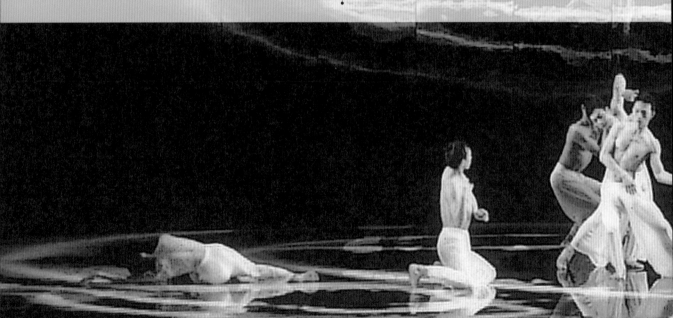

的得較晚，但她憑著驚人的毅力與熱情，成為世界非常知名的舞蹈家。在她的舞作裡，舞者赤腳而舞，穿著強調線條的服裝，舞蹈動作強而有力，她以呼吸帶動肢體與自身情感，強化了舞者與地心引力的關係，常常令人難以忘懷。

葛蘭姆是第一個把現代舞身體技巧系統化的人，而這套葛蘭姆技巧教學系統，讓現代許多舞者可以清楚的訓練呼吸與身體的協調，同時學習與體驗舞蹈作品中的精髓。

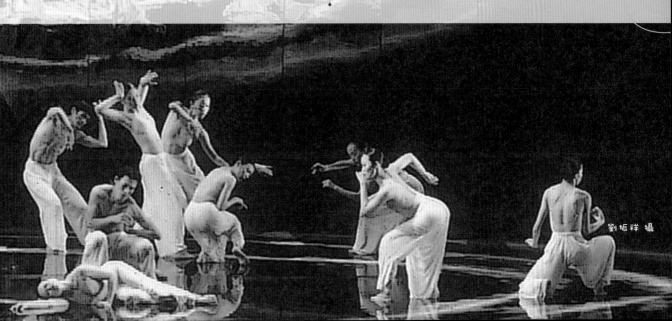

劉振祥 攝

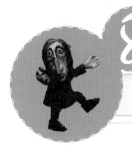

8 那加了「後」現代又是什麼舞呀？

我們在了解了現代舞基本精神之後，可以來接觸一下「後」現代舞。

舞蹈的發展從二十世紀初打破了芭蕾傳統的疆界之後，以現代舞的姿態走入了一個豐富多元的世代。舞蹈家們創立了專屬的技巧，結合了各種當代的元素，舞蹈家們也與當代音樂家和藝術家合作，不斷地在舞台上呈現一齣又一齣令人耳目一新的作品。

現代舞的創新及好奇的精神，仍不斷地催促著新一代的舞蹈家，走出現有的模式。現代舞幾乎成為創新的代名詞，觀眾們永遠期待著，要看編舞家下回會推出怎樣令人驚喜的作品。

有一位來自美國華盛頓的小夥子，名叫模斯·康寧漢，他不但再一次改寫了現代舞的思潮，也開發了更多創作的可能性。康寧漢常讓舞者抽籤決定演出當天的動作組合及出場順序，或者是用電腦編舞；康寧漢也不喜歡用舞蹈來說一個故事，他提出了一個很重要的觀念，「動作就是動作」。

康寧漢舞團曾在1995年於台北國家劇院演出
《海鷗》，這是康寧漢和舞者在台上暖身練舞。

許斌 攝

康寧漢認為，舞蹈的源頭即是動作，不需要刻意附加故事強調情感，即使沒有故事情節與音樂佈景，動作本身也可以是舞蹈。他也強調，舞台上所有的元素一律平等，無論動作、音樂和舞台，都一樣重要，這個觀念與當時現代舞主流，以情感強調肢體與舞作內容的形式大不相同。

康寧漢打開了後現代舞的大門，帶領現代舞走入了另一個新的世代，也鼓勵著舞蹈家們更自由地揮灑無限創意。

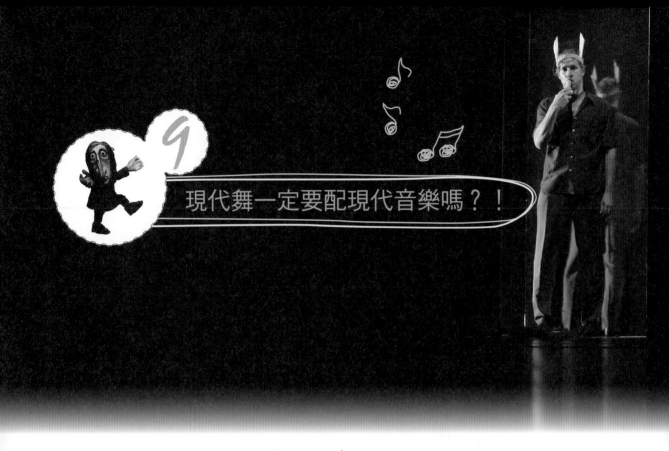

現代舞一定要配現代音樂嗎？！

當我們聽到喜歡的音樂時，身體就會不自覺地跟著旋律與節奏動起來，而在現代舞裡，音樂與舞蹈不僅合作愉快，還發展出許多有趣的關係。

1913年，尼金斯基以音樂家史特拉汶斯基的曲子《春之祭禮》編作出同名舞作，音樂裡時而不合諧、瘋狂又複雜的旋律，還有詭異不平均的節奏，配上舞蹈述說古代異教獻少

女祭神的儀式，讓劇院裡的觀眾出現兩極反應，震撼當時的舞壇，直到今日，有許多編舞家仍然想挑戰《春之祭禮》這首曲子。

到了後現代舞時期，康寧漢與他的音樂家好友約翰·凱吉大玩概念遊戲，凱吉曾經在1952年發表了一首曲子《4分33秒》而引起了不小爭議。事實上，這首曲子非常有趣，表演者走上台後什麼也沒做，當4分33秒一

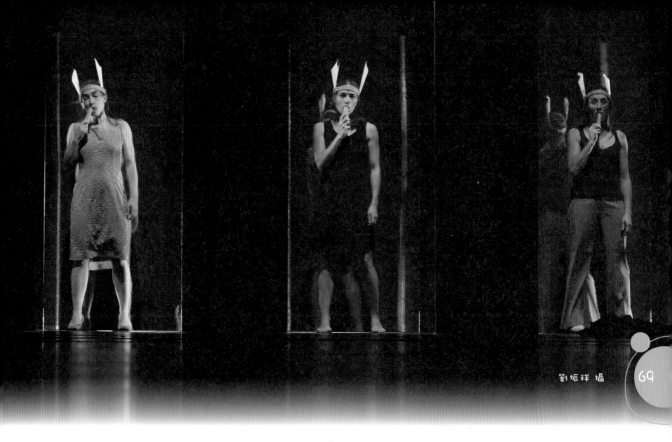

到，便鞠躬下台，令在場的觀眾一陣嘩然，但是事後有許多人說，他們在等待的寂靜時刻中聽到了聲音，像咳嗽聲、摩擦座椅的沙沙聲、心跳聲、空調聲……等，這些平常被忽略的聲音，在安靜的音樂廳裡頓時受到注意，不禁教大家思考，這是否也是一種音樂形式與舞臺表演呢？

而資訊發達的現在，樂曲選擇多到令人目不暇給，音樂不斷地創新發展，讓旋律與節奏的變化無窮。而不同的曲風與器樂，也大量地被編舞家們運用。

所以現代舞是不是一定要配現代音樂？如同編舞家不設限地尋找適合自己的創作素材一樣，就大膽地發揮創意吧。

現代舞可不可以說話呀？

舞蹈和戲劇都是表演藝術的型式之一，舞蹈藉由肢體表達情感，戲劇則用語言表達。在現代舞的發展過程中，隨著時代的演進，不斷地打破固有規矩，加入了新的創意。為了實現天馬行空的點子，任何元素都可以被運用在作品中，當然也包括了戲劇。

「舞蹈劇場」結合了戲劇與舞蹈的元素，在戲劇演出中，最常被使用的便是語言，而語言運用在舞蹈中，常常是為了加強作品中意義的傳達。除此之外，話語本身也有著音律上的抑揚頓挫，就像音樂一樣，有著獨特的旋律節奏，所以語言也受到舞蹈創作者的青睞。

說到了「舞蹈劇場」，就不免提到歐洲舞蹈的歷史，舞蹈家瑪麗・魏格曼、魯道夫・拉邦及柯特・尤斯……等等都是歐洲現代舞發展初期的重量級人物。而全球最著名的舞蹈

劇場代表人物碧娜·鮑許，她在70年代接掌了鄔帕塔舞蹈劇場，她成功的將劇場與舞蹈完美結合在一起。在她的作品中，常會出現戲劇的型式表現，她時而穿插表演者之間的對話在表演中，更讓表演者與觀眾對話，打破舞台與觀眾的界限，讓觀眾也成為表演的一部份。有的時候，她會安排一句話不斷地

重複，在反覆呢喃中尋找情緒的轉變。她曾經說過：「我在乎的是人為何而動，而不是如何動。」，這個概念讓她的作品挖掘人性的深處，讓觀眾忘了去界定這是不是舞蹈，而是直接地感受，進而思考她想要傳達的意義。

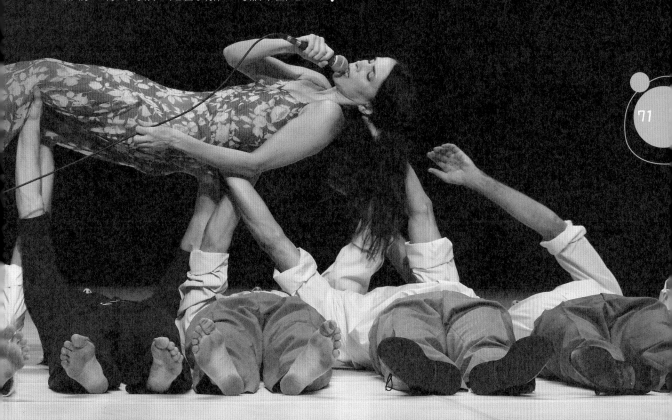

劉振祥 攝

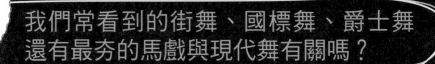

我們常看到的街舞、國標舞、爵士舞
還有最夯的馬戲與現代舞有關嗎？

在大英百科全書中，舞蹈是「運用肢體動作的一種表達形式，具有節奏、樣式，而且通常有音樂伴奏。跳舞是最古老的藝術形式之一，存在於每種文化當中，表演舞蹈的目的包括儀式、禮拜、魔術、戲劇、社交……等等，呈現多樣的型式……」。

舞蹈發展至今，每種型式的表演多少都有著交集。比方我們可以在雲門舞集的作品中，發現太極及武術的運用，也可以在碧娜‧鮑許的作品中找到交際舞的影子。你也不妨走進劇場，看看你還會發現什麼樣的表演形式，融合在舞蹈作品當中。

國際標準舞是由社交場合中的舞蹈演變而來。二次大戰之後，英國有一批人開始研究宮廷禮儀、土風舞、交際舞……等交際形式的舞蹈，由舞蹈協會歸納整理各派舞步的技術，並制定成一套規則，公佈標準跳法，定期舉辦比賽切磋技藝。

而發展於美國布魯克林黑人貧民區的「街舞」，字面上的意義，就是街上的舞蹈，黑人種族特有的身體律動感及隨意的天性，加上互相競技的方式，讓街頭即興舞蹈很快地造成風潮，而娛樂頻道與流行音樂，更帶動了潮流，讓街舞成為年輕人的最愛。

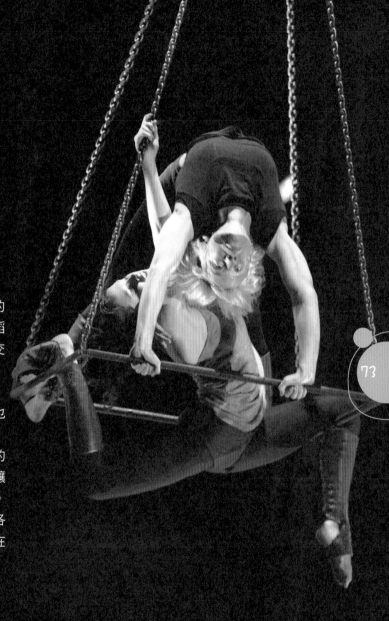

除了國標舞、街舞之外，還有許許多多的舞蹈形式，說到這裡，你可以發現，舞蹈形式除了表演之外，還具有娛樂、人際交流或是運動健身的功能。

而另一個發展肢體極限的表演：馬戲，也從單純的技藝走向多元。1995年左右，法國的新馬戲崛起，在特技與動物表演的呈現之外，加入的舞蹈與劇場的元素，讓單純的技藝多了令人深思的意義與內涵。像深受大人小孩喜愛的太陽劇團，就把各國的特技型式融合在一個故事主軸，並在動作中帶入情感，呈現感人的魔幻效果。

12 我不會劈腿，也可以跳現代舞嗎？

許多人在觀賞現代舞時，會為台上舞者柔軟的身體而折服，但只有平日嚴格的訓練，才有可能如此完美地呈現。這讓我不禁想到，電影《翻滾吧！男孩》裡，男孩劈腿拉筋時，臉上帶著兩行淚，咬牙忍痛的場景。

現代舞的訓練裡面，有很多幫助身體舒展以及鍛鍊肌肉力度的方法，專業舞者們運用這些技巧，經過長時間的自我訓練，才能在舞臺上自由地瞬間運用身體，表達情感的細膩與張力。

如果觀察一下我們日常生活的週遭，你可以發現，有些人在說話時，常常會手腳與身體並用，來強調說話的內容。這些日常的身體活動，雖沒有經過刻意練習，卻像舞蹈表演一樣，清楚而有力的傳達訊息。這對於剛入門接觸現代舞的人來說，可以說是一個很大的鼓勵。哇！原來現代舞就在我們的日常生活中。

雲門舞集舞蹈教室 提供

人類行為學家戴斯蒙‧莫里斯曾說過：「身體的活動，是一種無法抗拒的本能。」

如果反過來思考，當我們跳舞時，可以像呼吸一樣自在，那會是一件多麼享受的事啊！就讓我們暫時忘記會不會劈腿這件事，相信後現代舞所強調的「人人都可以跳舞！」，仔細觀察生活週遭，有哪些動作，可以加強表達情感，就從日常生活中，盡情地去享受身體帶來的樂趣吧！

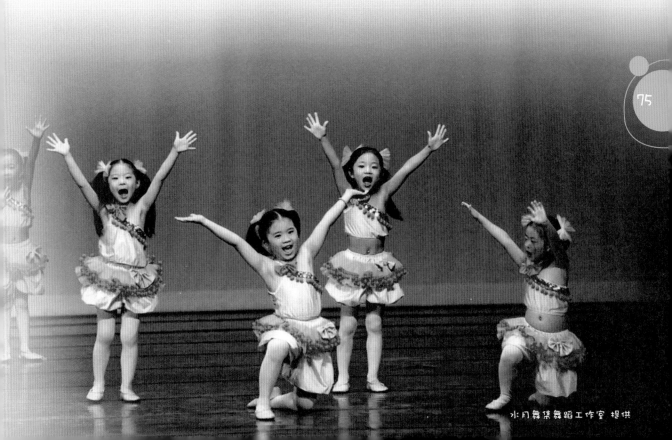

水月舞集舞蹈工作室 提供

哪裡可以學現代舞呢？

在了解什麼是現代舞之後，我想有許多人開始對現代舞有興趣，想要更進一步體驗現代舞。沒錯！舞蹈是門使用身體表達的藝術。正所謂身體力行，要親身體驗，才能感受箇中奧妙。

現在台灣有許多學校設立舞蹈班，目的是培養專業的舞蹈人才，而現代舞也是舞蹈班的必修科目之一，所教授的現代舞技巧派別也相當豐富，如葛蘭姆技巧、里蒙技巧、康寧漢技巧、荷頓技巧、亞歷山大放鬆技巧、以及接觸即興……等。

但是並不是所有人都想當專業舞者。現在有許多短期的舞蹈工作營，會邀請各個專業舞團的舞蹈教師，教授該舞團風格的肢體

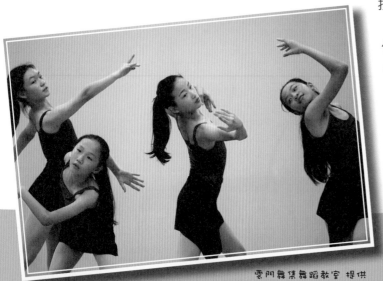

雲門舞集舞蹈教室 提供

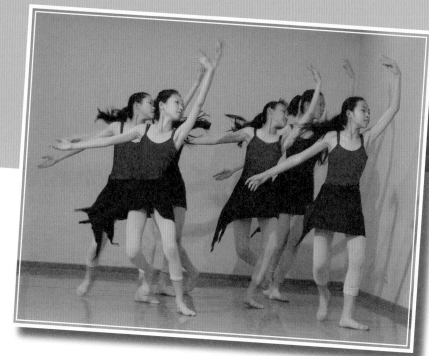

訓練。而地方文化局
或是文化中心，也會
定期聚辦舞蹈相關活
動，讓更多人有機會
親身體驗現代舞。

雲門舞集舞蹈教室 提供

如果你對現代舞有興
趣，不妨多欣賞舞蹈表演，在認識了這些舞
團之後，你會更加了解，自己喜歡的現代舞
派別是什麼。再提醒你，現代舞會運用到許
多不同的元素，所以要多接觸各種文化與藝
術的知識，還有各種與舞蹈相關的身體的訓
練，聽音樂、參觀博物館與欣賞各類型的表
演，幫助你的身體朝向多元化發展。

可以在哪裡找到舞蹈表演的資訊？

兩廳院官方網站

介 紹了這麼多有關現代舞的種種，我想現在，你一定也很想親身體驗這門表演藝術帶來的感動。

在台北，如果想要欣賞現代舞表演，大家第一個一定會想到國立中正文化中心的國家戲劇院，這是位於台北市中心的國際級表演藝術殿堂，在此表演的，都是現今在世界舞台上數一數二的專業團體。若想要了解現代舞表演的一手消息，只要走到位於愛國東路的觀眾服務處，那裡關於台灣各地豐富的表演藝術資訊，絕對會讓你滿載而歸。

除了國家戲劇院，還有許多演出場地，也會定期舉辦現代舞的表演，像是國父紀念館、新舞台、台北城市舞台……等等。還有許多小型的實驗劇場，也為剛崛起的現代舞新生代，提供了表現的舞台。當然，全台各地還有許許多多的演出場地，你可以在各地的文化中心查到相關的資訊。

馬林斯基劇院
基洛夫芭蕾舞團暨交響樂團
THE BALLET COMPANY AND ORCHESTRA OF MARIINSKY
天鵝湖 SWAN LAKE
3/30 MON.-4/01 WED.
國家戲劇院
225年傲人的歷史
世界頂尖的古典芭蕾舞團

你也可以在以下藝文表演的售票系統中，找到更多的表演資訊：

兩廳院售票系統http://www.artsticket.com.tw
年代售票系統：http://www.ticket.com.tw/
寬宏售票系統：http://www.kham.com.tw/

除了各地表演藝術中心，你也可以在定期舉辦的「藝術節」活動中，找到現代舞團體的演出，不同的藝術節，通常都會設定不同的主題，主要目的是集合各地表演藝術團體，在藝術節活動期間互相交流。

藝術節的活動在國外已經行之有年，像是法國亞維儂藝術節、英國的愛丁堡藝術節、德國的碧娜・鮑許舞蹈節，以及紐約的下一波藝術節……等。在藝術節的節目中，會邀請到知名的國際表演藝術團體，同時也會介紹具有潛力的新人作品，可以說是表演藝術的嘉年華盛會。

兩廳院售票系統

進劇場看現代舞，要做什麼準備呀？

想要了解演出內容，在節目開演前，你可以跟櫃檯購買節目單，有些演出甚至會提供免費的節目簡介。節目單上，通常會有當天的演出內容、編作想法、創作者與舞者簡歷及設計群的介紹。節目單不但可以讓觀眾了解當天的演出，有的時候，還會介紹與這個表演相關的知識，有些節目單設計精美，值得收藏。

當節目開演後，請放鬆心情，讓台上所安排的每個元素來找你。你可以被舞者優美的姿勢吸引；也可以把整個舞台，當做一幅畫或是風景來欣賞，感受燈光的明暗與顏色的變化；欣賞音樂的旋律，還有節奏的律動。這些作品中的元素，都是經過表演藝術家們日積月累的思考、實驗、反省，或是對於現下環境的觀察，加上獨特的個人風格，與長期精心編排演練之後，所呈現在舞台上。建議大家，在看舞時，就像是欣賞大自然美景一般，開放身上所有的感官，這絕對是欣賞現

代舞的不二法門。

如果你仍然看不懂，怎麼辦？當然除了節目單上詳細的演出資訊，你也可以定期閱讀兩廳院所出版的《PAR表演藝術雜誌》，它將帶領你閱讀最新、最豐富的表演訊息。

另外，再提供你另一個法寶，那就是想像力。

想像力是所有創作的泉源，也是每一個人都有的天賦，不好好運用就可惜了。有句話說的好：「想像無限大」，想像力不必配合考試與審核，不受時間與空間的限制，可以嚴肅也可以輕鬆。所以在欣賞演出時，先別懷疑腦子中出現的任何想法，相信你的感受，這也是現代舞的精神所在。讓想像力帶著你天馬行空，是一件很興奮過癮的事，因為那可是你個人專屬的珍貴感受喔！

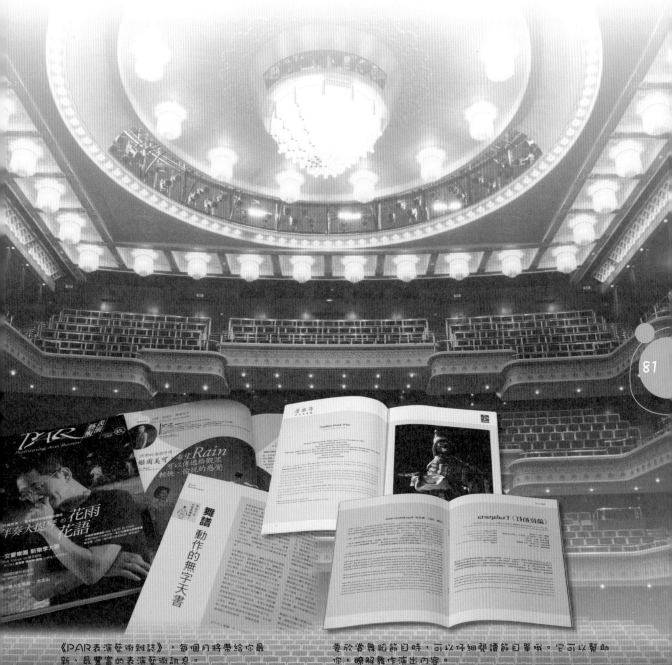

《PAR表演藝術雜誌》，每個月將帶給你最新、最豐富的表演藝術訊息。

要欣賞舞蹈節目時，可以仔細閱讀節目單哦。它可以幫助你，瞭解舞作演出內容。

世界舞蹈

世界舞蹈達人。

關於世界舞蹈，我不瞭

什麼是世界舞蹈？台灣的世界舞蹈代表是什麼呢？為什麼跳世界舞蹈的舞者都穿得花花綠綠的？跳世界舞蹈的都是LKK嗎？我的身材不標準，也可以學世界舞蹈嗎？我有好多疑問，請知識達人來解答。

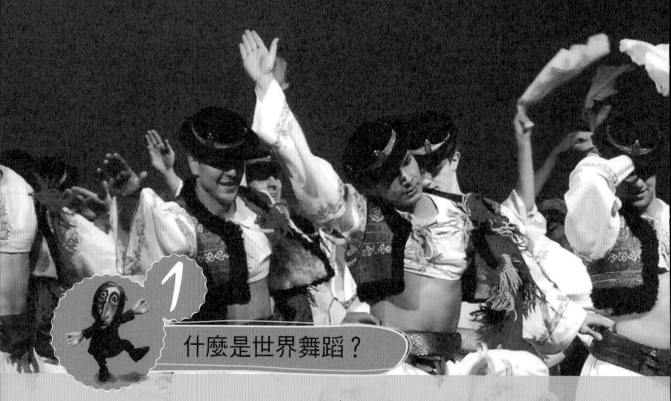

什麼是世界舞蹈？

這世界上有許多不同的人群，不但膚色外表不同，使用的語言不同，生活方式不同，就連跳舞也很不一樣。比如說，我們的祖先有的是從台灣海峽對面遷移過來的福佬、客家和中國各省的移民，當然還有比他們更早就在台灣定居的南島語族（台灣原住民），仔細去比較一下他們的跳舞方式，福佬移民後代的車鼓、跳鼓與客家族群的採茶及原住民的牽手圍圈而舞，是不是很不一樣？雖然舞蹈是不同的人群生活中都會出現的活動，但是世界上有多少族群，就可能有多少種不同的跳舞方式呢！

世界舞蹈不單單只是一種舞蹈，而是強調世界上不同人群跳舞方法的多樣性與豐富。世界舞蹈可說包羅萬象，從動作很少的日本能劇舞蹈，到愛爾蘭踢踏舞王麥可‧佛萊利一秒鐘就可跳出好多個舞步，這些都很清楚的告訴我們，人類跳舞的方式真的很多元！

這麼說來，世界舞蹈好像甚麼都包括，但卻沒有甚麼標準？其實並非全是如此，畢竟身為人類，我們有一樣的身體構造。而且，雖說每個文化都有不同的特色，但是人類社會發展到今天也經歷了一些共同的過程，例如

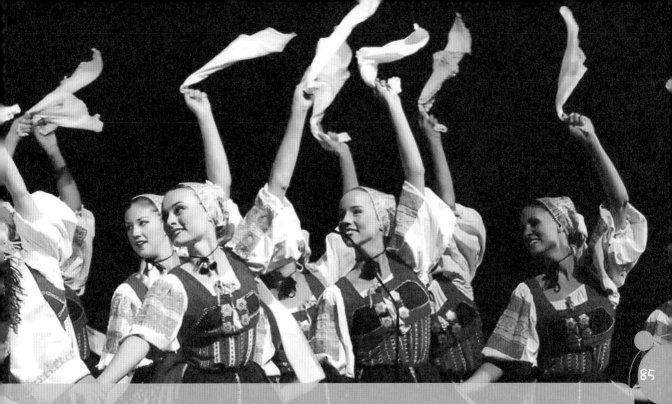

從狩獵採集社會，演進到農業社會，再到工業化與都市發展。

以狩獵和農作為主的社會，舞蹈可能是祈求上蒼恩賜豐收儀式的一部份，也可能是閒暇娛樂，所以有了神聖舞蹈與世俗舞蹈的區別，例如阿美族人的舞蹈就有「薩庫洛」（sakuro，娛樂舞蹈）和「馬力固達」（malikuda，儀式中牽手圍圈跳舞）的分別。經歷過王國或宮廷制度的社會，就可能出現為了娛樂國王和貴族所保存下來的精緻古典宮廷舞蹈。進入工業時代後，都市中忙碌的人們，可能就會為了健身或交誼，在閒暇時到公園或是夜店盡情舞蹈，而另有一群人，則為了追求自我實現和藝術創作，在劇場裡、舞台上展現肢體的力與美。

總之，世界舞蹈有如人類文化一般，各具特色。要欣賞世界舞蹈，一定要先了解它的時空背景。

林冠吾 攝

2 台灣的世界舞蹈代表是什麼呢？

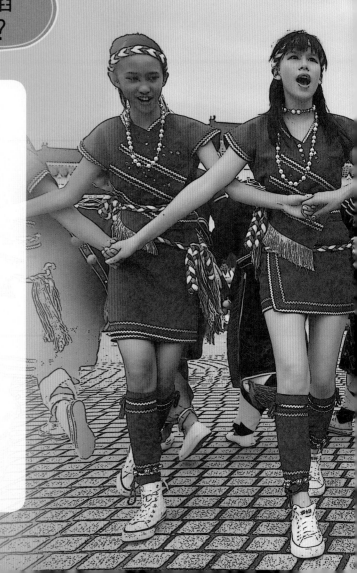

世界舞蹈強調的是多元、各具特色的表現方式，反映的是特定時、空背景下人們的生活。在台灣當然也有具有特色、而且能夠反映人民生活的舞蹈。那最能代表台灣的世界舞蹈，當然以原住民舞蹈當仁不讓囉！

台灣原住民是南島語族，彼此的語言與生活習慣十分不同，所以又可區別為不同的族群。現在官方所認定的族群就有阿美、泰雅、排灣、布農、魯凱、卑南、鄒、賽夏、達悟、太魯閣、邵、噶瑪蘭、沙奇萊亞、賽德克族等，這還不包括許多散佈在西部的平埔族。幾乎每一個族群都有自己的信仰、儀式，以及歌舞，而歌舞常常用來表達對神靈的敬崇，或是群體的團結。

原住民的舞蹈有一些共同的特色，比如說牽手圍圈和著歌謠起舞，其中最具代表性的舞

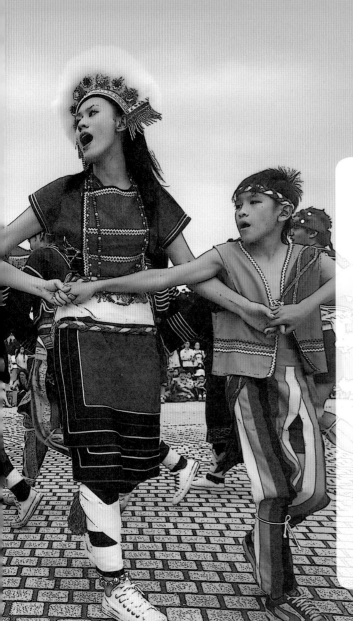

步就是四步舞，動作雖然簡單，但是當大家一起牽手和歌而舞，可以連續好幾個小時而不歇息呢。

在這些不同的原住民當中，阿美族人的舞步動作變化最多，視覺上十分吸引人，其中最具代表性的就是每年七、八月從南到北、各部落輪番上陣的年祭，男性從年輕到年長依照自己所屬的年齡階層，非常有秩序地唱歌跳舞，而婦女則另有自己跳舞的方式和時間，適當時刻才能加入男性的舞列。舞蹈有時是為了測試男性的體能，頗具挑戰性，而在「情人之夜」，夫妻和未婚且互相喜愛的年輕男女才有機會一起在眾人面前牽手跳舞。和阿美族相反，布農族人的語言沒有「舞蹈」這個辭彙，他們的民族性向來較為矜持保守，比較少有形式化的動作表達。

劉振祥 攝

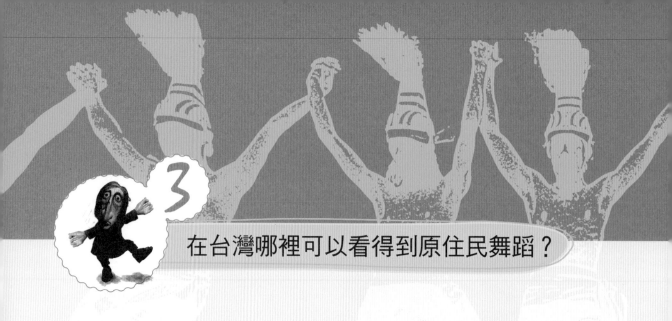

在台灣哪裡可以看得到原住民舞蹈？

台灣各具特色的原住民舞蹈，你是不是很想親眼目睹呢？

雖然許多觀光景點都可以看到原住民歌舞表演，但是要看到各族群的代表性舞蹈，最好還是到部落去。

許多觀光區的歌舞，為了因應遊客的需求和增加節目內容的可看性，往往會改變舞蹈的內容與時間長度。首先可以上網查詢部落舉行儀式的時間，利用有空的假期，到部落去親身體驗。不過，在部落裡觀賞歌舞可要注意，並不是所有的歌舞都可以任意加入，看到廣場中大家一起跳舞、想要一起跳之前，一定要先詢問當地人；此外，也不要未徵求當地人同意就任意攝影，或甚至為了從自己喜歡的角度拍攝任意地破壞舞蹈行列的進行。在某些部落，倘若你是在儀式節期造訪，攝影之前，也必須先詢問是否需要申請攝影許可證。「這麼麻煩？拍照也要申請許可？」沒錯！畢竟，這些舞蹈都是族人們歷經長年的努力維護才保持下來的，只有透過尊重，它們的特色才能繼續保存。

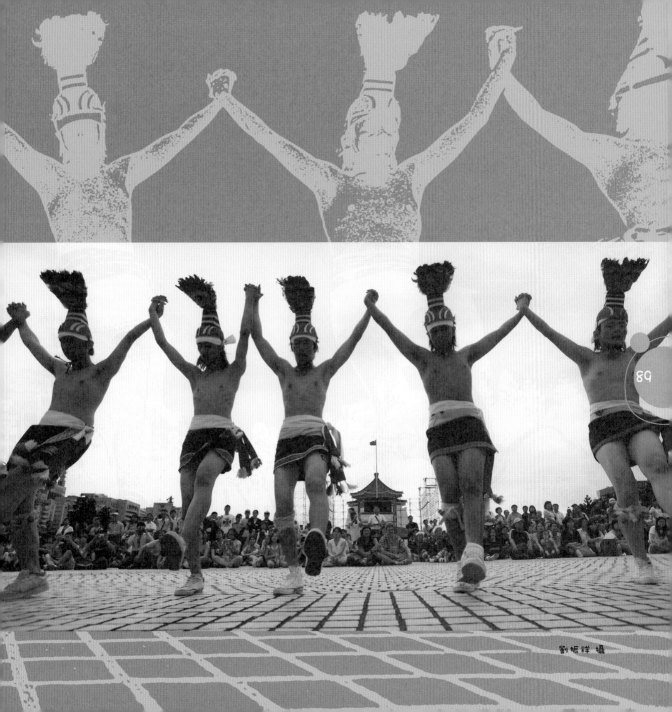

劉振祥 攝

4 台灣還有哪些具有特色的舞蹈？

除了原住民舞蹈之外，台灣另一個有特色的舞蹈類型就是漢人移民的舞蹈，比較具有代表性的是源自閩南的歌舞小戲，移入台灣後，融和了台灣特有的風俗民情，而產生具有地區特色的劇種與舞碼，比較常見的包括：車鼓戲、跳鼓陣、採茶戲、公揹婆、婆姐陣等，都和閩南移民的社會生活有密切關係。

車鼓戲，民間稱之為「車鼓弄」或「弄車鼓」。形式上是由丑（男）、老旦（女）兩人互相對口的一種嬉遊，早期都是男性扮演，台灣光復後才開始有女性加入，搭配的

歌謠比較俚俗，甚至會有一些令人想入非非的弦外之音，或許可說是農業社會男女在傳統規範下一種小小的犯規吧！

而「跳鼓」顧名思義，是以跳動為主的舞蹈表現。原本過去只是在各庄頭鄉勇團練的訓練，現在演變為一種陣頭演出，相當具有律動與活力。

另一種獨具趣味的陣頭是「十二婆姐陣」，傳說中陳靖姑降服36名女性（有一種說法是她降伏36名的妖女、還有傳說是她救出36名的宮女），不過自古以來都因編制過

大，組陣不易後來簡化為「十二婆姐陣」，12名都有各掌管的事項，如幼兒的衣、食、住、行、驚嚇、夜哭和病痛等問題，兼具治療婦女百病，具有安產、收驚、護嬰、驅煞等作用，每當「十二婆姐陣」出巡時，老百姓都會爭相上前接受婆姐的撫摸，以求解厄除病。有趣的是，直到現在有個不成文的規定，就是只有男性能扮演十二婆姐，而在出巡時排成兩列縱隊前進，於特定的定點則擺開陣式圍圈起舞，「她」們身著鳳仙裝，手上帶著白手套，左手撐傘、右手持扇，隨著鑼鼓搖擺前進，其中兩個靈魂人物是婆姐母

與婆姐囝，兩人在隊伍間穿梭追逐，好像母親忙著照護頑皮的小孩，十分逗趣。

除此之外，1945年後再度自中國移入的漢人，帶來了中國各地方的精緻戲曲，如京劇與崑曲等，這些精練的劇種中，也蘊含了高度形式化的身體表現，如身段、武功等等，演出者必須從小歷經嚴格的訓練，具有高度的技巧性與規範，除了繼承漢人表演藝術的薪火，也為台灣這塊土地上的漢人舞蹈文化加添了豐富的面向。

5

日本、韓國的雅樂舞也是世界舞蹈嗎？

雅樂舞是起源於中國並流傳到日本、韓國等東亞國家的一種古典音樂與舞蹈體系。其中的雅字，至聖先師孔子將它解釋為「正」，雅樂就是正樂（現在我們形容漂亮的女孩不也叫「正妹」？），而「樂」字一詞亦包含舞蹈，是孔子緬懷過去的正樂與正舞，提倡雅樂對抗當時的流行樂曲。

到了漢朝，沿用了孔子的「雅樂」一詞，指稱正統的樂舞，特別是在宗廟祭祀與朝儀慶典時使用，甚至於在宮廷中設置「太常」這個機構專門負責教習雅樂。

日本、韓國因為和中國的地理關係密切，文化也都受到中國的影響，日本於中國唐朝起受到中國文化洗禮，雅樂盛行約三百年，今日的雅樂舞只有在皇室重要祭禮（例如天皇登基）才會演出，而在保存上也十分嚴謹，只能由宮內廳中選出的男性藝術家世襲傳承習跳與演出，並非一般大眾能親眼得見。

而在韓國的雅樂舞直接承襲中國夏商周三代遺風，韓國李朝始設「掌樂院」與「國樂司」培養樂工，而重要的史籍《樂學軌範》中也清楚記載音樂與舞蹈的內容，今日則是透過國立國樂院繼續傳承。

93

劉振祥 攝

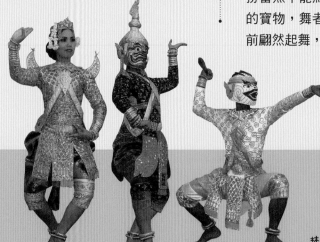

6

為什麼古典舞者都穿得花花綠綠、金光閃閃？

　　許多族群在不同的時空背景下，會依自己的文化特色與生活方式發展出特別的舞蹈，其中許多古典舞蹈是來自王國或皇室體制，被特意妥善保存下來的。為了顯示帝君的榮耀和國家的威望，這些舞蹈的舞者都會被裝扮得十分華麗，以東南亞為例，包括印尼、泰國與柬埔寨的宮廷舞蹈，各自在印度教、回教與佛教的影響下，發展出久遠的古典劇場傳統，演出許多不同宗教的經典、神話與故事。也因為是演給國王和貴族看，舞者的裝扮當然不能馬虎，而金飾向來被認為是貴重的寶物，舞者穿戴金箔的裝飾在王公貴族面前翩然起舞，更加美不勝收。

　　在非洲，有個以能歌善舞著稱的族群－阿善提人，他

林冠吾 攝

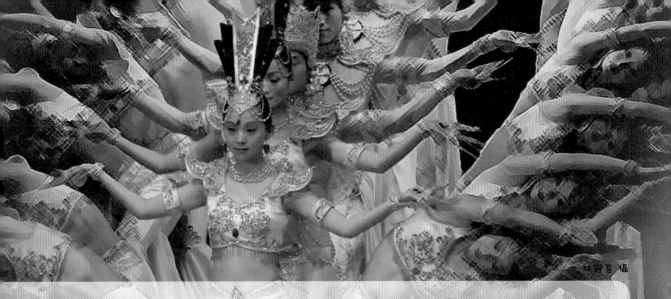

們有小酋長，小酋長之上還有大酋長，這些酋長是從能歌善舞者百中選一。在尊榮大酋長的儀式中，大酋長和來自各地的小酋長都會穿戴貴重的金飾，並攜帶象徵地位的黃金權杖，他們的族人也會以舞蹈來表示敬意。在阿善提人的舞蹈中，黃金是地位的象徵。

此外，世界上第一位芭蕾舞星－法王路易十四，他花了大筆金錢裝飾並擴充凡爾賽宮使其成為歐洲的權力中心。他喜歡在宮中臣民前表演舞蹈，身為歐洲最強大王國的領袖，他的服裝自然不能簡樸：黃金面具、織錦綢緞。而現在，許多王朝已不存在，但是它們的後代子孫為了重建國家的文化和地位，因此繼續保存這些舞蹈和它的服飾，甚至因為世界的距離愈來愈小，不同國家接觸的機會愈來愈多，這些傳統表演外銷或表演給外國觀眾看的機會也隨之增加，輸人不輸陣，讓人眼睛一亮的最好方法，往往是在服飾上竭盡所能使其華麗。所以如果想要知道這些宮廷的服飾特色，找古典舞者準沒錯！

為什麼許多古典舞蹈都與宗教有關係？

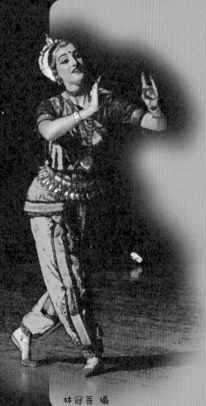

林冠吾 攝

除了芭蕾、現代等西方興起的劇場舞蹈之外，有許多較為人知的世界舞蹈，都和宗教密不可分。

以日本為例，古典表演藝術的能樂，學者考究認為，它可能起源於「儺」，一種古老、驅邪的面具舞蹈，保存至今，演出中的唱詞、動作都富有高度的神聖感。曾是日本庶民劇場典範的歌舞伎，則是在十七世紀初由京都附近的女巫祈雨祭禮所演化而來的，因為受到大眾歡迎，演出漸漸流俗，江戶幕府擔心民心萎靡曾經禁止，但在明治維新後由新劇改革者加以革新。

再看印度的例子，著名的古典舞蹈婆羅陀納天是印度南方馬達拉斯省的代表舞蹈，舞蹈所表達的情節都源自印度教的重要神話故事經典：《摩珂婆羅陀》、《普拉那》與《羅摩衍那》中諸神轉世的故事。女性獨舞者「神廟舞姬」原先是在印度廟中負責獻舞祭祀的處女。也難怪印度的舞蹈與宗教淵源特別深，因為根據印度教的傳說，創造與毀滅之神「濕婆」（別被他的名字騙了，他可是個男的！），就是跳舞之神。

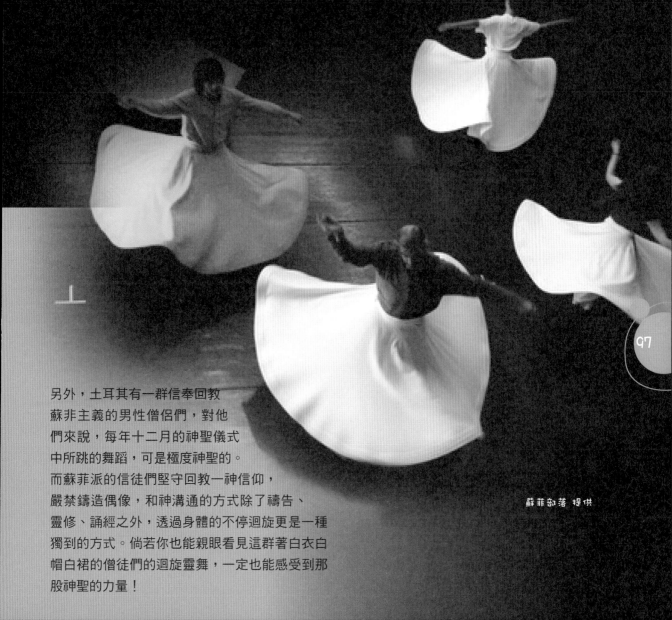

另外，土耳其有一群信奉回教
蘇非主義的男性僧侶們，對他
們來說，每年十二月的神聖儀式
中所跳的舞蹈，可是極度神聖的。
而蘇菲派的信徒們堅守回教一神信仰，
嚴禁鑄造偶像，和神溝通的方式除了禱告、
靈修、誦經之外，透過身體的不停迴旋更是一種
獨到的方式。倘若你也能親眼看見這群著白衣白
帽白裙的僧徒們的迴旋靈舞，一定也能感受到那
股神聖的力量！

蘇菲部落 提供

為什麼許多民族都圍著圈跳舞？

圍成圓圈對許多人來說並不陌生，在我們日常生活中，有許多機會被要求和別人手牽手圍成一圈，例如玩遊戲、參加社團活動、討論……等等。圍圈是人群最容易形成凝聚感，也是許多社會中，人群表達集體最理想的型態。

美國哲學家朗格曾以「神秘的舞圈」一詞，探索圍圈而舞的象徵意涵。在實際的經驗當中，不同的人群舞蹈時，圍圈而舞確實是最常見的型態之一，且具有特別的意涵。例如曾提到台灣原住民阿美族人的圍圈而舞，因為要防止惡靈入侵，有時候圓圈不能斷裂；而多重圓圈可能意味著不同的世界，例如在

太巴塱部落的年祭當中所舉行的慰靈祭，喪者的男性年齡階層同伴圍在外圈、喪家圍成內圈，互相反向行進，使得原本平面的舞場，立即成為多層次且豐富的象徵世界。

「神秘的舞圈」或許也是人類古老的集體舞蹈形式之一，來自中國青海省大通的著名彩陶盆內圈的圖畫可以得到些許佐證。在歐洲文明的起源地之一的巴爾幹半島，一種稱為「hora」的圓形舞蹈，至今仍可見於羅馬尼亞、保加利亞等地的農民祭儀。「hora」一詞跟舞蹈的古希臘語有關，類似的名稱並廣及其他地區，如馬其頓（稱為oro）及以色列（稱為「horah」）等地。在巴爾幹半島的斯拉夫語族間，如克羅埃西亞、塞爾維亞、波士尼亞等國，另一種常見的圓形舞蹈稱為「kolo」，意指「輪」，這也是起源於巴爾幹半島的一種圓形舞蹈，以兩拍子的音樂為主。不過，對這些前南斯拉夫的成員而言，歷經了因宗教歧異、族群撕裂所帶來的創傷後，一起牽手圍圈跳「kolo」不知會不會是一個遙不可及的夢想？

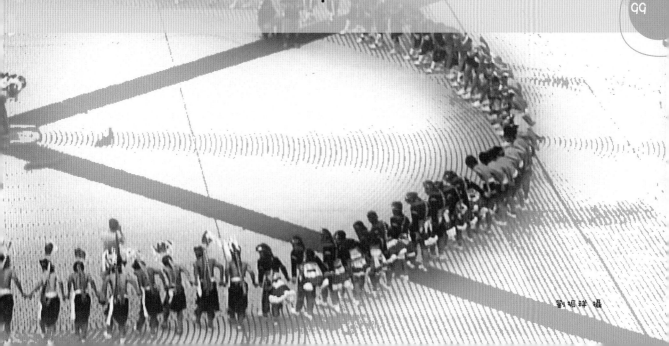

劉振祥 攝

世界舞蹈所用的音樂有什麼特色？

當你看到一群人在跳著屬於自己地方特色的舞蹈時，
是不是也會聽到相當具有地方特色的音樂？

正是如此！各式各樣的世界舞蹈，其實有一個不可或缺的元素，就是音樂。這些音樂多半源自於各個人群所居住的獨特環境，透過勞動、儀式甚至求歡的場合，和人群的生活緊密連結，再經過大家代代相傳的傳唱，逐漸成為一種傳統。

以非洲為例，非洲大陸有許多不同的族群，他們的語言、宗教與文化都有差異，但是都可以看到環境與信仰，對音樂及舞蹈表現的影響。比如說對西非奈及利亞的約魯巴人而言，鼓是重要的樂器，舞者和鼓者必須有絕佳的默契，當舞者隨著激昂的旋律舞動他們的肢體，這種渾然天成的樂舞真會令人張口結舌！而反觀東非肯亞的馬賽人，因為自然環境的嚴苛，沒有多餘的材質可以製造樂器，音樂多以清唱為主，跳躍的方式也比較簡單。

當我們到日本最南端的沖繩來看看，代表沖繩民族樂器的三味線，是由中國傳入琉球王國（沖繩的舊名），再轉進日本的，但是由沖繩人將三味線發揚光大，轉變成為一種極具地方特色的樂器，並創作相當具有代表性的樂曲，不論是宮廷中莊重沉穩的古典藝能，或是貼近人民生活的謠曲，都可藉由一把蛇皮三味線表達出來，因此沖繩人甚至稱三味線是他們心靈之聲！沖繩有一首著名曲調「kachiashi」，是一種快板，在各種社會聚集的場合，當人們聽到這種樂曲響起，立

即會舉起雙手轉動手腕即興舞蹈，此舞曲十分鮮活生動，往往可以把氣氛帶到最高潮！此外，南美洲音樂－探戈舉世聞名，它本身既是一種獨特的音樂風格，也是舞蹈的型態，呈現出阿根廷社會中兩性的交際。當一對男女，身穿艷麗合身的禮服，彼此扶握著雙臂且不時四目交接，搭配張力十足的音樂前進、轉身與延展肢體，那可不單單是視覺的饗宴，連心跳都會加速！

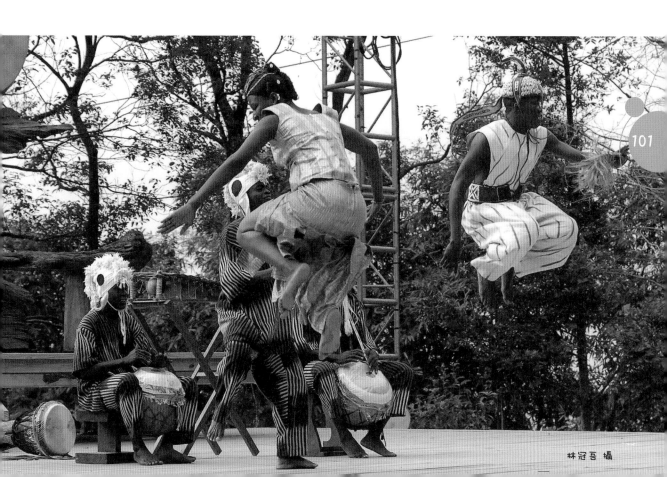

林冠吾 攝

跳世界舞蹈是不是要帶很多道具？

詩聖杜甫的詩作《觀公孫大娘弟子舞劍器行》當中的詞句「霍如羿射九日落，矯如群帝驂龍翔，來如雷霆收震怒，罷如江海凝清光。」是描寫公孫大娘舞劍時的氣魄與英姿。這首詩回憶他幼時，在鄢城觀看公孫大娘舞劍的深刻印象，時值盛時的唐朝，國勢昌隆，各地文化匯集，女性也享受著較高的地位，而公孫大娘擅長的劍舞，需要高超的技巧，又能贏得眾人的讚賞，可見當時表演藝術精進。

以兵器為道具的舞蹈不單只出現在具有悠久武術傳統的中國，其他地區也有保留這種尚武精神的遺風，以巴爾幹半島的克羅埃西亞為例，由於沿愛琴海地區在中世紀曾受威尼斯王國統馭，時常與鄰近各國征戰，各城市皆擁兵自重。這樣的歷史記憶，由各村落的男性舞隊（Kumpania，「同袍」之意）保留流傳至今，例如在Pupnat（普普納特）等地，每逢村落的重大紀念儀式時，由男性村民演練過去海權時期的征戰之外，最後舞隊會演跳劍舞：男性執劍成兩列，隨著鼓聲互相交鋒，變換隊形，雖已不具有戰鬥型態，卻仍可見協力的精神。

除了刀、劍等武器外，許多群體也會以生活用品為舞蹈使用的道具，從南亞、西亞沿著絲路往西、貫穿中亞一直到巴爾幹半島的保加利亞及中歐的匈牙利等地，都可欣賞到不同的民族以餐具起舞，例如餐盤、筷子、酒杯、湯匙、酒瓶等等，多半是女性在男性的簇擁或起鬨下的一種妙技，或者是兒童閒暇時的遊戲，娛樂意味濃厚。近年來，隨著各地民俗舞蹈的舞台化，這些以道具取勝的舞蹈，也逐漸演變成一種獨特的類型。至於在中、日、韓東亞三國，以扇子或彩帶為主的舞蹈，反映的是過去宮廷中代表身份的儀服，除了強調女性婉約的風範與精湛的舞技之外，也已經發展出自成一格的美學表現。

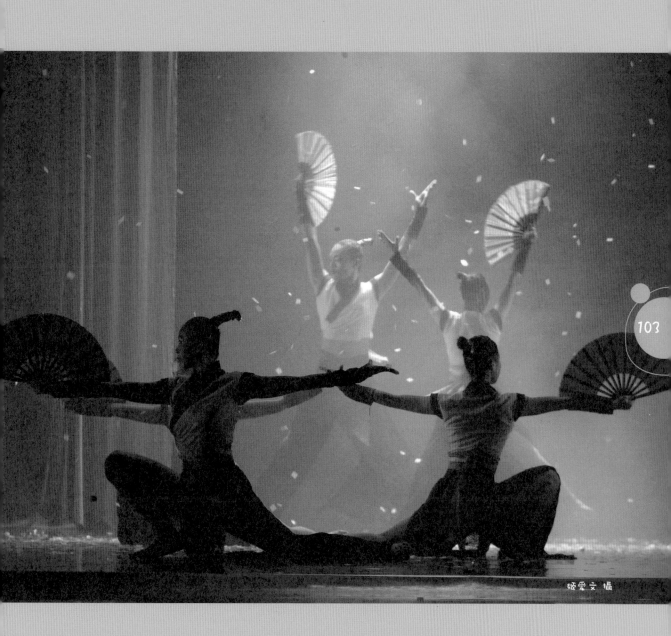

姬愛文 攝

芭蕾舞、街舞是不是世界舞蹈？

世界舞蹈包含的是因應不同的時空背景與社會文化特色，人群所形成具有特色的身體動作與表現，依照這個定義，芭蕾舞和街舞都可包含在世界舞蹈裡。

美國舞蹈人類學家瓊安・姬莉伊諾荷茉庫曾語出驚人地指出：「芭蕾可被看成是一種民族舞蹈，它起源於文藝復興時期的歐洲，芭蕾舞劇的主題、音樂、服飾、舞台、乃至於身體表現，再再反映歐洲的階級社會與反世俗主義的文化優越感。」。

至於街舞，或稱嘻哈，眾所皆知它和美國的非裔族群有著密切關係。約在1970年代，許多非裔美國人藉由廣播播放流行音樂，在黑人社區之間形成風潮，嘻哈音樂就是其中一支。而後在非裔美國人社區之中，搭配嘻哈音樂逐漸發展出炫目的動作，包羅不同的技巧與風格，如breaking、popping、locking、wave等等。嘻哈音樂與舞蹈具有高度自我表達的意味，因此深受時下年輕人的喜好，不但在美國本土大受歡迎，各派

技巧推陳出新，也流傳到亞洲的日本和台灣，近幾年台灣的嘻哈舞蹈風潮日盛，各種展示與競技，聚集了風格殊異的年輕人，已成為一種時代景觀。可以說，街舞或嘻哈舞蹈，已經成了名符其實的世界舞蹈。

所以，要記得舞蹈的表現雖有不同，但當我們進一步去了解產生舞蹈不同背後的原因所在，也就是我們開始理解世界舞蹈的起點了。

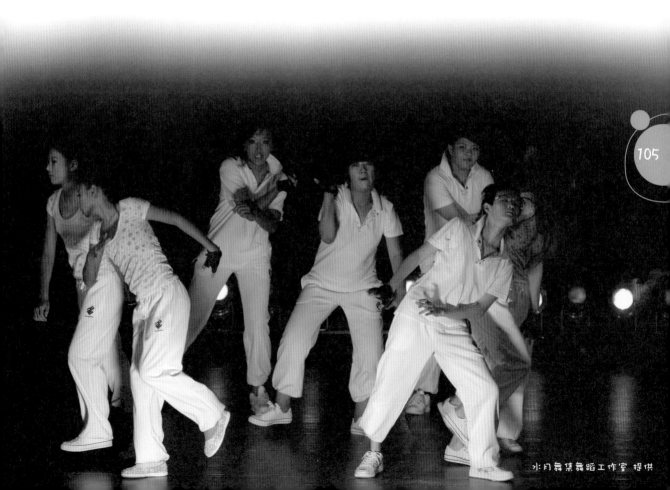

水月舞集舞蹈工作室 提供

世界舞蹈的動作比較簡單、比較ㄙㄥ？

那要看是跟誰比囉？從技巧的層面來看，也許專業人士認為芭蕾舞才是真正的舞蹈與其它的舞蹈是無法相比的，就連現代舞舞者，多半也要從芭蕾舞的基礎開始訓練。

不過，舞蹈畢竟不是只關乎技巧而已，決定舞蹈的內涵最重要的還有靈魂。不同的人群為其舞蹈動作賦予獨特的意義，有的時候，動作就和詩的語言一樣，有很豐富但隱微、甚至無法言傳的意義。例如在南太平洋東加

王國境內有一種舞蹈詩體系「lakalaka」，它是祭禮時在國王與觀眾面前表演的一種古典藝術，男女舞者一邊吟唱具有豐富隱喻的詩歌，一邊以手表演與詩歌內涵相符的動作。一場成功的「lakalaka」，舞者必須能將詩文、歌曲與動作搭配得天衣無縫，了解「lakalaka」的美學重點並不在單獨的動作難易度上，對看的人而言更是一種全感官的經驗。

相對於「lakalaka」人對手部動作表意的重視，在匈牙利，男性的足舞亦別具特色，這些目不識丁的農民，承襲自遊牧民族的祖先，身穿背心長靴，搭配弦樂器的曲調，快速地踢、跳、躍及旋轉，這些農民舞蹈的動作，不但要有高度的技術且要求即興變化的能力。雖然不像芭蕾有一個完整的體系，但是這種民間舞蹈的豐富，在共產主義執政時期引起政府高度重視，透過影像和舞譜將其保留，現在保存在布達佩斯，也是歐洲最大的民俗舞蹈檔案資料庫中。

至於我們熟知的太極，原來是一門武術，在現在的社會中也被當成是一種養身活動，亞運會中看選手們以行雲流水的姿態舞動太極，不但不ㄙㄨㄥˊ，還憑添些許靈氣呢！甚至連台灣最知名的現代舞團－「雲門舞集」，近幾年來也從太極導引中開發新的身體技法與美學之道。

總之，動作無關難易美醜，其動人之處在於文化的意義、與族群的身體記憶。

107

世界舞蹈是不是人人都能跳？
有什麼條件嗎？

這個問題可以說是，也可以說不是。前者是就難易度而言，後者是就舞者的身分而言。由於強調參與，大部分社群都會相聚跳舞，而且動作都不會太難，例如日本御盆節的盆舞，大家一起跳舞，配著日本各地的謠曲，連觀光客也樂此不疲。

在許多社群的舞蹈中，由於社會規範與宗教禁忌，跳舞是必須看身份的。例如排灣族在台灣原住民當中有非常嚴謹的社會階級，直至現今村落中的頭目、貴族與平民之間的界限依然存在，而過去樂舞藝術等活動也僅限於貴族家系的特權，並不是每個人都可以參與。

劉振祥攝

水月舞集舞蹈工作室 提供

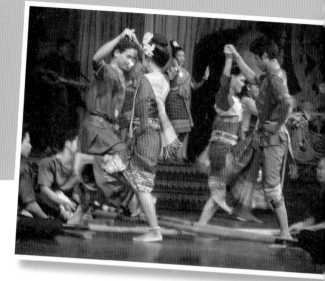

姬愛文 攝

更多的時候，不同的身分跳不同的舞。十九世紀以前的歐洲，對特定階級以上的家庭，舞會是年輕男女互相認識交誼的重要場合。

早先即使在公眾場合，男女也是各排成列，行禮跳舞交換舞伴，當十九世紀華爾滋開始被引進上流社會的社交舞會時，男女勾肩搭背的形態被嚴斥為傷風敗俗！而歐洲人這種男女之間膀臂相扶的動作，看在南太平洋庫克群島人的眼中，更是無法相信！在庫克群島，一男一女在公眾場合一起跳舞，身體可以靠得很近，但是絕對不能碰觸。看來，不同的人，跳不同的舞，還真是說的沒錯！

水月舞集舞蹈工作室 提供

世界舞蹈的舞者，身材要很標準嗎？

那要看是「誰」的標準囉！

跟芭蕾舞者比起來，跳世界舞蹈的舞者可要幸運得多了！女舞者不必一定要有像九頭身美女一樣的比例，或是如服裝模特兒一般的纖細，才能當主角，也不必拼命地控制自己的食慾擔心身材走樣。

原因何在？因為不同的舞蹈目的有異，參加人群對身體美感的觀點有所不同，自然不能一概而論。

舉例來說，在南太平洋玻里尼西亞地區的島國，一般認為豐腴的女性較美，即使小腹微凸，也無礙當地人視母親為理想的女性美這種看法。女性輕圍一層沙龍起舞，在露出的膀臂上還要抹上油脂好讓皮膚顯得光亮，膀臂骨瘦如柴、或是無法凸顯臀部動作的女性，可能會被批評：「她們應該喝太多『油切茶』了！」。

在非洲，豐胸翹臀的女性更是比比皆是，她們不但不認為這些女性身材有礙表現，甚至為了慶祝上蒼所厚賜的健康身體，而強化胸部、臀部的動作；更有別於古典芭蕾中的舞者被要求身材像精靈一般。

所以，在日趨多元的世界，我們也應打開心胸接受多元的美感與身體觀，世界之大，不論環肥燕瘦皆有人愛，也許你可以查一查，究竟哪一群人把你的身材當成標準值，說不定你也會愛上他們的舞蹈喔！

15

跳世界舞蹈的都是LKK嗎？

別以為現在的年輕人都只喜歡跳街舞，雖然有許多族群他們的代表舞蹈確實是代代相傳的，但可不表示年輕人就會認為這些東西落伍哦！

以著名的愛爾蘭踢踏舞為例，當舞劇《大河之舞》在英國問世後，立即掀起了一陣風潮，學踢踏舞變成英國少男少女的優先選擇，英國各地的舞蹈學校，踢踏舞課程門庭若市。在北歐的挪威，極具特色的男女雙人舞springard（旋轉之意）雖曾沉寂一時，但在研究者的努力下，透過紀錄、推廣，近年來已經獲得年輕人的認同，參與表演與教學，為傳統的舞蹈注入新血。

在馬來西亞，回教社區中流行的舞蹈zapin「札平」，在二十世紀中期也曾因為後繼無人而面臨失傳的危機，隨後透過社區耆老與學者的合作，開始記錄、保存，並透過專業舞蹈教育體系傳承，擴大它的能見度與價值，目前由衰轉盛，並回過頭來激勵社區的年輕人，當老人家看到年輕人揮汗如雨認真舞蹈的架勢，真是既欣慰又興奮！

目前世界各地雖都面臨工業化與全球化的衝擊，但也出現了一股想要保存獨特傳統的逆向勢力，因此許多地區透過主辦民俗舞蹈節，與不同地區的舞者和教育者交流，分享彼此的經驗。台灣過去在宜蘭舉辦的童玩節，就是以兒童為對象，邀請來自各地的兒童舞團和舞者，讓台灣觀眾見識到許多從未見過的舞蹈。而台灣有些原住民兒童舞團，每年也受邀前往國外參與類似的活動，讓更多人知道台灣獨特的舞蹈。或許這表示世界各國的教育者，都已經意識到，唯有透過教育的管道及早紮根，讓年輕一代能夠欣賞文化、舞蹈之美，才能將這些人類珍貴的遺產傳遞下去。

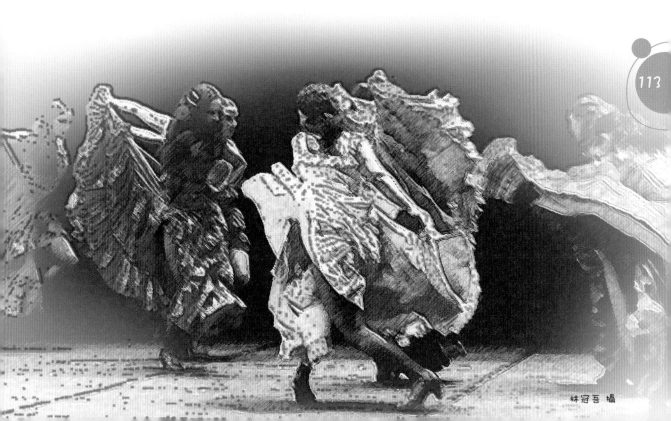

林冠吾 攝

扭動身體、舞出曲線，
台灣現在流行什麼類型的世界舞蹈？

近年來，台灣也注意到其它地區的世界舞蹈，包括西班牙的佛朗明哥與中東的肚皮舞。佛朗明哥一詞起源不詳，可能來自阿拉伯文，意指「快樂的農民」，是一種具有獨特風格的音樂形式，以吉他演奏為核心，起源於安達露西亞地區的低階社群，融合了多元文化的色彩，包括摩爾人、安達露西亞人、吉普賽人等，形式也因人群、地區有所差異。

一般而言，佛朗明哥舞蹈的動作特色，在於延展的軀幹以及伴隨音樂的手部、特別是足部技巧，是高超技巧的舞者崇尚樂舞融為一體的境界。台灣有包括許金仙女、賀蓮華等人先後親身先後前往西班牙習舞，並引進台灣，除了展現精妙的技巧之外，近年來佛朗明哥舞蹈也成為都會女性在學習舞蹈過程中，追求情緒釋放與美化曲線的熱門選擇之一。

來自中東世界的肚皮舞原是因應歐洲人觀點所發展出來的舞蹈，篤信回教的國家，原本良家婦女是嚴禁拋頭露面在公開場合跳舞的，只有身處社會邊緣的吉普賽人、生活無以為繼的寡婦、或是特殊的職業舞者群體，才會受邀在婚禮等宴會中跳舞。該舞蹈的表演形式包含雙腳站立、抖動臀部、即興的手部動作。

然而自十八世紀歐洲殖民者陸續從北非、中東等地帶回這難以言喻的獨特風情後，身著薄紗、體態豐腴、露出腹部、擺動臀部的舞孃形象的肚皮舞，就成為現今中東舞蹈代表。近年來也隨著留學海外的人士傳入台灣，台灣究竟會跳出什麼不一樣的肚皮舞呢，令人期待！

響板，它清脆圓潤的聲響，伴隨著佛郎明哥舞者的步伐，強烈的連音與頓歇，說出每一段動人的故事。

Febra（玻璃纖維）製作的響板，聲音聽起來較為響亮，拿起來的質感也比較輕。
其它常見的還有Granadillo（木頭）聲音聽起來比較溫潤。

選擇響板的尺寸最好和自己的手掌大小差不多，練習較為方便自如。

將棉繩套在大拇指第一指節，大拇指與棉繩之間要不滑、不鬆動。

智連華 示範

要將佛郎明哥舞蹈跳得好是非常不容易的，
舞者除了需擁有節奏分明、有力卻柔婉的身姿，還有為生命而舞的濃烈情感。
想練習以複雜的腳步動作，創造出節奏腳步的佛郎明哥舞蹈，選擇一雙好的舞鞋是非常重要的哦。

手工製作佛郎明哥舞鞋，將依照舞者腳型去製作，一針一線縫製讓舞鞋穩定性更強。

鞋跟的底部會釘滿釘子，但釘子要釘的密實。

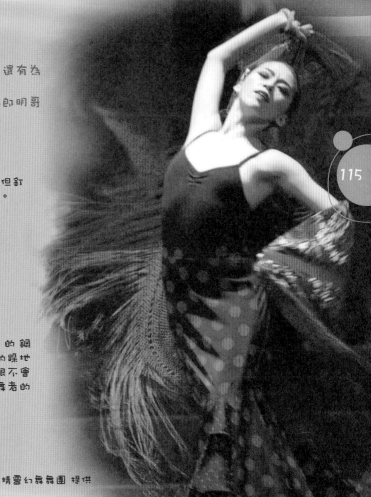

腳掌
鞋底除了要撐住強烈的踩地動作且不像一般練習鞋做超過腳掌運用的位置。

鞋跟
裡面有L型的鋼條，讓強烈的踩地動作，讓鞋跟不會歪掉且傷到舞者的腳。

鞋尖
會釘滿釘子，但釘子要釘的密實。

115

精靈幻舞舞團 提供

學習世界舞蹈，體驗各國世界觀

「土風舞」一詞約在民國五十年代被發明，通稱世界各地的民俗舞蹈形式，曾在台灣風行一時。

隨著經濟發展，台灣社會多元化，人民對於世界的認識及眼界漸增，通訊傳播技術發達以及交通便利，年輕的一代容易接收到各國資訊，使得世界舞蹈在台灣的流傳更加即時、迅速。

歷年來在台灣流行的世界舞蹈包含爵士舞、踢踏舞、佛朗明哥、肚皮舞等。爵士舞原指以爵士樂伴奏的舞蹈，最早起源於美國的非洲裔移民文化，由於獨特的樂風與唱腔，1930年代起造成一股風潮，席捲全美，在俱樂部中夜夜笙歌時，形成了一波波的歌舞熱潮。爵士舞引進台灣，便是在美軍仍駐防台灣，透過美軍閒暇時交誼所在的俱樂部，播放爵士樂，並搭配時下的流行舞蹈。爵士舞技巧靈活、表現活潑生動，所以逐漸進入商業舞台。

在台灣最早推行爵士舞的舞者包括有許仁上等人。而同樣起源於非裔社群的美式踢踏舞，也依循著類似的管道，和其他的美國文化一起影響台灣，近幾年，以幾名年輕人為主所組成的「舞工廠」舞團，則擴展踢踏舞的表演形式與表演空間，從街頭到學校，引起一股熱潮。

台灣是地球村的一份子，台灣人更是世界公民，讓我們也一起以身體舞動來頌讚世界文化的多采多姿吧！

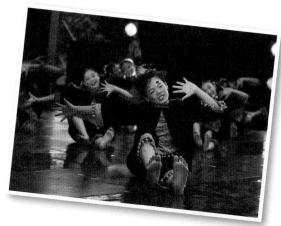

劉振祥 攝

舞工廠舞團 提供

踢踏鞋Tap shoes
因為加上特製的鐵片（Taps），它將會在地板上敲出喀搭喀搭
的聲音，這樣流暢的節奏踏出舞者即興又精準的舞步。

寶琦華舞蹈生活用品館　商品提供　姬愛文 攝

舞動你的小腳丫

我們常常在舞台上看著舞者優美的體態及超乎常人的舞蹈技巧，很羨慕吧！

其實，當我們還未學習說話時，就是靠著聲音及身體去傳達。
甚至，到了陌生的國家，你從未學習當地的語言，也可以用身體語言去表達一切。

但我不會跳舞、我也害怕在大家面前扭來扭去……

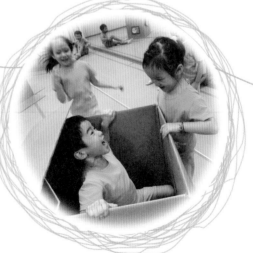

而且這麼多舞蹈課程，我要選擇什麼舞呀？那為什麼要學跳舞呢？

我們的身體都是獨一無二，不管你是高矮胖瘦，都有它的魅力哦！

只要常常與你自己的身體對話，鼓勵它、照顧它，你就會更有自信地，享受身體的律動。

119

芭蕾舞篇 專有名詞一覽表

第一題：什麼是芭蕾舞？
- 凱薩琳‧梅迪西 Catherine de Medicis
- 華洛斯王朝 Valois（又譯為瓦盧瓦王朝）
- 宮廷芭蕾 Ballets de cour
- 歌劇芭蕾 Opéra-ballet
- 動作化芭蕾 Ballet d'action
- 浪漫芭蕾 Ballet Romantique
- 古典芭蕾 Ballet Classique
- 《吉賽爾》Giselle（又譯為《吉賽兒》）
- 《天鵝湖》Swan Lake
- 《火鳥》Fire Bird

第二題：世界第一齣芭蕾舞劇
- 《睡美人》Sleeping Beauty
- 皇后喜舞劇 Ballet Comique de la Reine（又譯為《皇后舞劇》）
- 巴爾薩得‧德‧鮑喬尤 Balthasar de Beaujoyeulx（又譯為巴爾札薩‧德‧鮑喬尤）

第三題：歷史上第一所芭蕾舞學校
- 皇家舞蹈學院 Académie Royale de Danse（又譯為皇家舞蹈學校）
- 卡桑諾拉 Cassandra
- 皮耶‧鮑相 Pierre Beauchamp（又譯為皮耶‧波尚）

第四題：芭蕾舞也有門派之分嗎？
- 布拉西斯 Carlo Blasis
- 翔姿 Attitude（又譯為雕像姿）
- 《仙女》La Sylphide
- 瓦岡諾娃 Agrippina Vaganova（又譯為瓦嘉諾娃）
- 巴蘭欽 George Balanchine
- 紐約市立芭蕾舞團 New York City Ballet

第五題：為什麼芭蕾舞者要踏著腳尖跳舞？
- 瑪麗‧塔格里歐尼 Marie Taglioni
- 雨果 Victor Hugo

第六題：為什麼女舞者要穿硬鞋？男舞者也要穿嗎？
- 瑪麗‧安妮‧德‧康瑪爾歌 Marie Anne de Camargo（又譯為瑪麗‧卡瑪格）
- 蒙地卡羅之托卡黛羅芭蕾舞團 Les Ballet Trockadero de Monte Carlo

第十題：男舞者為什麼要穿像超人的緊身褲？
- 托涅利 tonnelet
- 圖尼克 Tunic Skirt（又譯為裘尼克服）
- 鯨骨裙 Pannier
- 護襠 Supporter（又譯為護腹帶、護體）

第十一題：芭蕾舞除了可以一個人跳舞外，兩個人能一起跳嗎？
- 揮鞭轉 fouetté
- 魚潛姿 Fish Dive

第十三題：你不可不知的經典芭蕾舞劇
- 《園丁的女兒》La Fille mal Gardee（又譯為《女大不中留》）
- 阿當 Adolphe Adam
- 柯拉利 Jean Coralli（又譯為柯拉理）
- 佩羅 Jules Perrot（又譯為斐洛堤）
- 《柯碧麗亞》Coppelia（又譯為《柯比莉鈕》）
- 《胡桃鉗》The Nutcracker
- 青鳥雙人 Blue Bird Pas De Deux
- 玫瑰慢板 Rose Adagio
- 花之圓舞曲 Waltz of the Flowers
- 《仙女們》Les sylphides
- 佛金 Michel Fokine

第十四題：欣賞芭蕾舞是不是只有古典芭蕾舞劇可以欣賞？還是有其它的選擇呢？
- 塞吉‧狄亞格列夫 Sergei Pavlovich Diaghilev（又譯為瑟給‧狄亞格列夫）
- 俄羅斯芭蕾舞團 The Ballet Russes
- 畢卡索 Pablo Picasso
- 馬蒂斯 Henri Matisse
- 史特拉汶斯基 Igor Stravinsky（又譯為斯特拉溫斯基）
- 德布西 Claude Debussy
- 尼金斯基 Vaslav Nijinsky

第十六題：不可不知世界上最知名的十大芭蕾舞團
- 德國斯圖卡特芭蕾舞團 Stuttgart Ballet（又譯為德國司圖加芭蕾舞團）

第十七題：誰是世界上十大人氣最夯的芭蕾舞者？
- 巴瑞辛尼可夫 Mikhail Nikolaievich Baryshnikov（又譯為米凱爾‧巴瑞雪尼可夫）
- 紐瑞耶夫 Rudolph Nureyev
- 瑪歌‧芳登 Margot Fonteyn（又譯為瑪格特‧芳登）
- 帕芙洛娃 Anna Pavlova
- 瑪可洛娃 Natalia Makarova（又譯為馬卡洛娃）
- 蘇珊‧法蘿 Suzanne Farrell
- 季里西‧柯克蘭 Gelsey kirkland
- 艾麗西亞‧瑪可娃 Alicia Markova（又譯為阿麗霞‧瑪柯娃）
- 瑪麗亞‧陶季芙 Maria Tallchief（又譯為瑪麗亞‧塔契夫）

現代舞篇 專有名詞一覽表

第一題：是什麼原因，觸發了現代舞的發展？
- 戴薩特 Francois Delsart
- 達克羅茲 Jaques Dalcroze
- 伊莎朵拉‧鄧肯 Isadora Duncan（又譯為依莎朵拉‧鄧肯）
- 泰德‧蕭恩 Ted Shawn

第三題：誰是現代舞的開山祖師爺？
- 露絲‧聖‧丹尼絲 Ruth ST.Denis
- 丹尼蕭恩舞蹈團 Denishawn Company
- 瑪莎‧葛蘭姆 Martha Graham

第五題：現代舞與芭蕾舞有什麼不同？
- 荷蘭舞蹈劇場 Nederlands Dans Theatre
- 依利‧季李安 Jiri Kylian（又譯為尤里‧季利安）
- 馬茲‧艾克 Mats Ek（又譯為瑪茲‧耶克）
- 威廉‧佛賽 William Forsythe

第八題：那加了「後」現代又是什麼舞呀？
- 模斯‧康寧漢 Merce Cunningham（又譯為摩斯‧肯寧漢）

第九題：現代舞一定要配現代音樂嗎？
- 春之祭禮 The Rite of Spring
- 約翰‧凱吉 John Cage（又譯為約翰‧凱基）

第十題：現代舞可不可以說話呀？
- 舞蹈劇場 Dance Thratre
- 瑪麗‧魏格曼 Mary Wigman
- 魯道夫‧拉邦 Rudolf von Laban
- 柯特‧尤斯 Kurt Jooss（又譯為科特‧尤斯）
- 碧娜‧鮑許 Pina Bausch
- 鄔帕塔舞蹈劇場 Tanztheater Wuppertal（又譯為烏伯塔舞蹈劇場）

第十一題：我們常看到的街舞、國標舞、爵士舞還有最夯的馬戲與現代舞有關嗎？
- 街舞 Street Dance
- 太陽劇團 Cirque du Soleil

第十二題：我不會劈腿，也可以跳現代舞嗎？
- 戴斯蒙‧莫里斯 Desmond Morris（又譯為德斯蒙德‧莫里斯）

第十三題：哪裡可以學現代舞呢？
- 葛蘭姆技巧 Graham Technique
- 里蒙技巧 Limon Technique（又譯為李蒙技巧）
- 康寧漢技巧 Cunningham Technique（又譯為肯寧漢技巧）
- 荷頓技巧 Horton Technique（又譯為何頓技巧）
- 亞歷山大放鬆技巧 Alexander Technique（又譯為亞歷山大技法）
- 接觸即興 Contact Improvisation

第十四題：可以在哪裡找到舞蹈表演的資訊？
- 亞維儂藝術節 Festival d' Avignon
- 愛丁堡藝術節 Edinburgh Arts Festival
- 碧娜‧鮑許舞蹈節 Fest mit Pina
- 下一波藝術節 Next Wave Festival

世界舞蹈篇 專有名詞一覽表

第一題：什麼是世界舞蹈？
- 麥可‧佛萊利 Michael Flatley

第六題：為什麼古典舞者都穿得花花綠綠、金光閃閃？
- 阿善提 Ashanti

第七題：為什麼許多古典舞蹈都與宗教有關係？
- 歌舞伎 Kabuki
- 婆羅陀納天 Bharata Natyam
- 濕婆 Shiva
- 蘇菲主義 Sufism

第八題：為什麼許多民族都圍著圈圈跳舞？
- 朗格 Suzanne K. Langer

第九題：世界舞蹈所用的音樂有什麼特色？
- 約魯巴 Yoruba（又譯為約路巴）
- 馬賽 Masai
- 三味線 samisen
- 探戈 Tango

第十題：跳世界舞蹈是不是要帶很多道具？
- 克羅埃西亞 Croatia
- 保加利亞 Bulgaria
- 匈牙利 Hungary

第十一題：芭蕾舞、街舞是不是世界舞蹈？
- 瓊安‧姬莉伊諾荷茉庫 Joann Kealiinohomokn（又譯為瓊安‧克里諾何摩根）

第十三題：世界舞蹈是不是人人都能跳？有什麼條件嗎？
- 御盆節 Obon
- 庫克群島 Cook Is.

第十四題：世界舞蹈的舞者，身材要很標準嗎？
- 玻里尼西亞 Polynesia
- 沙龍 sarong（又譯為沙籠）

第十五題：跳世界舞蹈的都是LKK嗎？
- 踢踏舞 Tap Dance

第十六題：扭動身體、舞出曲線，台灣現在流行什麼類型的世界舞蹈？
- 肚皮舞 Dance de Ventre
- 佛朗明哥 Flamenco（又譯為佛拉門哥）
- 安達露西亞 Andalucia（又譯為安達魯西亞）
- 吉普賽人 Gypsy

第十七題：學習世界舞蹈，體驗各國世界觀
- 爵士舞 Jazz Dance

表演藝術達人秘笈 **4**

舞動世界的小腳丫

作　　者	林郁晶、邱怡文、趙綺芳（依筆劃順序排列）
攝　　影	王錦河、林冠吾、林敬原、李偉賓、李銘訓、姬愛文、 許　斌、劉振祥、蕭啟仁（依筆劃順序排列）
舞者示範	Prima Ballet芭蕾工作室、水月舞集舞蹈工作室、 台北皇家芭蕾舞團、賀連華（依筆劃順序排列）
照片提供	水月舞集舞蹈工作室、敦青舞蹈團、雲門舞集舞蹈教室、 舞工廠舞團、精靈幻舞舞團、蘇菲部落（依筆劃順序排列）
特別感謝	寶琦華舞蹈生活用品館
執行編輯	蔡依芯
美術設計	ivy

董 事 長	陳郁秀
社　　長	謝翠玉
總 編 輯	黎家齊
企劃編輯	林姵君
責任企劃	陳靜宜

發 行 所	國立中正文化中心｜PAR表演藝術雜誌
讀者服務	郭瓊霞
電　　話	02-3393-9874
傳　　真	02-3393-9879
網　　址	http://www.ntch.edu.tw｜http://www.paol.ntch.edu.tw
E - m a i l	parmag@mail.ntch.edu.tw
劃播帳號	19854013 國立中正文化中心

印　　製	沈氏藝術印刷股份有限公司
出版日期	中華民國九十八年二月
I S B N	978-986-01-6552-4
統一編號	1009800232
定　　價	NT$220

國家圖書館出版品預行編目資料

舞動世界的小腳丫 / 林郁晶, 邱怡文, 趙綺芳
作. - - 臺北市 ； 中正文化, PAR表演藝術雜
誌, 民98.2
　　面； 公分. - -（表演藝術達人秘笈 ；4）
ISBN 978-986-01-6552-4（平裝）
1. 表演藝術 2. 舞蹈 3. 問題集
980.22　　　　　　　　　　97023423

兩廳院之友
DEAR FRIENDS

兩廳院之友

盡享購票優惠、優先選位貼心服務！

- 享受節目啟售前7天8折超值預購，優先選位禮遇 *NEW!*
- 掌握第一手國內外精彩的表演藝術節目，購票至少9折優惠
- 來兩廳院停車免費、喝咖啡用餐買書...都享折扣
- 享受國內最大「兩廳院表演藝術圖書館」高達8萬件影音、圖書等館藏資料（典藏卡及金緻卡專享）
- 演出當日購票5折超級優惠、欣賞國家音樂廳及國家戲劇院節目**免費獨享「The One 品酩軒」精緻飲品乙份**（金緻卡專享）

強力推薦

異想卡
NT$200

兩廳院之友異想卡
欣賞表演藝術最佳入門捷徑！
享有兩廳院主辦節目**啟售前7天8折預購**特權，讓您搶先選位，提早購票省更多。

風格卡
NT$500

兩廳院之友風格卡
掌握第一手國內外精采表演資訊！
看表演、來兩廳院**喝咖啡用餐、買書、買CD禮品都享折扣**，一卡數得，俯拾皆創意。

典藏卡
NT$1500

兩廳院之友典藏卡
專享國內最大「兩廳院表演藝術圖書館」逾20000片表演藝術各類別CD，
一次可**借閱8片的獨家權益**為會員最愛！

金緻卡
NT$3000

兩廳院之友金緻卡
史上優惠！
專享演出當天購買**兩廳院主辦節目5折**票券特權，被譽為超值頂級會員卡。

YES! 想立即享有以上獨特及其他優惠權益，
請火速上**兩廳院之友網頁www.ntch.edu.tw/dear_friends/或洽兩廳院服務台**（02）3393-9888。

Performing Arts Review

藝術與你—PAR即合

與孩子共享音樂、戲劇、舞蹈生活

Yes！我要訂閱

□【小小表演藝術達人】獨家優惠方案 憑本單以1440元（總價值2560元）

　　訂閱一年12期《PAR表演藝術》雜誌（原價2160元）

　　　再送《看懂音樂的大眼睛》、《打開戲曲百寶箱》各1本。（定價200元/單本）

＊本優惠至2009年6月31日止。

《PAR表演藝術》信用卡訂閱單 讀者服務專線02 33939874 傳真02 33939879 訂閱請填寫此表回傳（可放印影放大），並來電確認。謝謝！

■雜誌訂閱期限　起＿＿＿年＿＿月迄＿＿＿年＿＿月

■郵寄方式　國內 □平寄　□掛號（每年另加$240）

　　　　　　國外 □水陸　□航空　□掛號（各國價格不同，煩請致電洽詢：02-33939874）

■信用卡卡號 ＿＿＿＿＿＿＿＿＿＿＿＿＿＿＿＿ 末三碼 □□□ 身分證字號 ＿＿＿＿＿＿＿＿＿＿＿＿＿＿＿

發卡銀行＿＿＿＿＿＿＿＿＿ 有效期限：（西元）＿＿＿＿年＿＿月 信用卡卡別 □AE □VISA □MASTER □NCCC □JCB

訂購金額＿＿＿＿＿＿元＋（雜誌掛號郵寄費＿＿＿＿元）＝訂購總金額＿＿＿＿＿元

持卡人簽名 ＿＿＿＿＿＿＿＿＿＿＿＿＿＿（需與信用卡之簽名相同）

■訂閱人＿＿＿＿＿＿＿＿＿ 性別：□男 □女 □新訂戶 □舊訂戶

我是 □兩廳院之友 卡號＿＿＿＿＿＿＿＿＿＿＿＿＿＿＿ 效期＿＿＿＿＿＿＿＿＿

出生日期（西元）＿＿＿＿＿年＿＿月＿＿日

電話：（O）＿＿＿＿＿＿（H）＿＿＿＿＿＿＿（手機）＿＿＿＿＿＿＿（Fax）＿＿＿＿＿＿＿

E-mail信箱：＿＿＿＿＿＿＿＿＿＿＿＿＿＿＿＿＿＿＿＿＿＿＿＿＿

通訊地址：□□□＿＿＿＿＿＿＿＿＿＿＿＿＿＿＿＿＿＿＿＿＿＿＿＿＿＿＿＿

寄書地址：□□□（務必填寫郵遞區號）＿＿＿＿＿＿＿＿＿＿＿＿＿＿＿＿＿＿＿＿

收件人：＿＿＿＿＿＿＿＿＿□先生 □小姐 □公司

發票抬頭：＿＿＿＿＿＿＿＿＿＿＿ 統一編號：＿＿＿＿＿＿＿＿＿＿＿